MANUEL COMMERCIAL

DU

TAPISSIER

PAR

A. MARCHAL & BESSONNEAU

PREMIÈRE ÉDITION

PRIX BROCHÉ 15 FRANCS

Cet Ouvrage ne sera vendu qu'à l'appui d'une Commission

PARIS

MARCHAL & COMPAGNIE

ÉDITEURS

12, Rue Saint-Gilles, 12

Cet ouvrage est déposé. — Tout exemplaire non revêtu de la signature de l'Editeur sera réputé contrefait.

ALBUM N° 7 QUÉTIN

Planche n° 1

CHAISE LOUIS XV
à moulures, dossier garni

Quantité m. c.	Garnitures tendues	fr. c.	Quantité m. c.	Garnitures capitonnées	fr. c.	Prix des différents bois avec roulettes		fr. c.
3 70	Sangle............	» 44	3 70	Sangle............	» 44			
7 »	Élastique.........	1 40	7 »	Élastique.........	1 40	A grosses moulures en Acajou......		18 50
» 50	Toile forte........	» 62	» 50	Toile forte.......	» 62			
» 70	— embourrure..	» 59	» 35	— embourrure.	» 29	Id.	en Bois noir....	22 »
1 10	— blanche.....	» 72	1 45	— blanche.....	1 30			
» 55	Percaline.........	» 28	» 55	Percaline.........	» 28	Id.	en Palissandre..	33 »
1k500	Crin..............	8 65	1k500	Crin.............	8 65			
	Façon...........	9 »		Façon...........	11 »			
	Couture et apprêt..	1 »		Couture et apprêt..	1 25			
	Clous et ficelle.....	1 25		Clous et ficelle....	1 25			
	Menus frais.......	» 25		Menus frais.......	» 25			
	Prix en blanc..	24 20		Prix en blanc...	26 73			

ÉTOFFES — Prix net non compris le bois

Quantité m. c.	Tendues EN	fr. c.	Quantité m. c.	Capitonnées EN	fr. c.	Tendues EN	fr. c.	Capitonnées EN	fr. c.
» 80	Damas laine......	4 20	» 95	Damas laine......	4 98	Damas laine...	29 52	Damas laine...	33 53
» 80	Reps............	5 60	» 95	Reps............	6 65	Reps.........	32 95	Reps.........	37 20
1 70	Velours..........	20 40	1 95	Velours.........	23 40	Velours......	47 75	Velours......	53 98
» 80	Satin français....	7 20	1 »	Satin français....	9 »	Satin français.	34 55	Satin français.	39 50
1 70	Perse...........	4 25	2 »	Perse...........	5 »	Perse......	29 57	Perse........	33 55
» 85	Damas laine et soie.	11 90	1 »	Damas laine et soie.	14 »	Damas laine et soie	39 25	Damas laine et soie	44 50
1 75	Damas de Lyon....	31 50	2 »	Damas de Lyon....	36 »	Damas de Lyon	60 95	Damas de Lyon	68 68
2 »	Peau ou maroquin..	22 »	2 1/2 »	Peau ou maroquin.	27 50	Peau........	49 35	Peau........	58 08
» 80	Drap............	8 80	» 95	Drap...........	10 45	Drap........	36 15	Drap........	41 03
» 80	Satin soie uni en 140	20 60	1 »	Satin soie uni en 140	28 »	Satin soie uni.	50 05	Satin soie uni.	60 68
» 80	Moleskine........	3 20	» 95	Moleskine........	3 80	Moleskine....	31 47	Moleskine....	35 30

PASSEMENTERIES

Quantité m. c.		fr. c.	Quantité m. c.		fr. c.			
3 50	Lézarde à s.......	3 15	3 50	Lézarde uni......	1 12	p. 100 en plus.	Frais généraux	
3 50	Biais dents de rat...	3 25	325	Clous dorés......	2 95		Bénéfice......	
28	Boutons à capiton..	» 70					Total....	

Note générale. — *Tous les derrières des sièges et entoilages sont en étoffes, pareils aux intérieurs.*

ALBUM N° 7 QUÉTIN

Planche N° 1

FAUTEUIL LOUIS XV

à moulures

Garnitures tendues

Quantité m. c.		fr. c.
5 50	Sangle..........	» 66
8 »	Élastique	2 »
» 65	Toile forte.......	» 81
» 80	— embourrure..	» 68
1 35	— blanche.....	» 88
» 60	Percaline........	» 30
2k 100	Crin............	12 07
	Façon...........	11 »
	Couture et apprêt..	1 50
	Clous et ficelle...	1 25
	Menus frais......	» 25
	Prix en blanc...	31 40

Garnitures capitonnées

Quantité m. c.		fr. c.
5 50	Sangle..........	» 66
8 »	Élastique	2 »
» 65	Toile forte.......	» 81
» 40	— embourrure..	» 34
1 60	— blanche.....	1 44
» 60	Percaline........	» 30
2k 100	Crin............	12 07
	Façon...........	13 »
	Coutures et apprêt.	1 75
	Clous et ficelle....	1 50
	Menus frais......	» 25
	Prix en blanc...	34 12

Prix des différents bois avec roulettes

		fr. c.
A grosses moulures en Acajou......		46 »
Id.	en Bois noir....	52 »
Id.	en Palissandre..	62 »

ÉTOFFES

Tendues

Quantité m. c.	EN	fr. c.
» 95	Damas laine......	4 98
» 95	Reps............	6 65
1 90	Velours	22 80
» 95	Satin français	8 55
1 95	Perse	4 87
1 »	Damas laine et soie.	14 »
2 05	Damas de Lyon ...	36 90
2 1/2	Peau ou maroquin.	27 50
» 95	Drap............	10 45
» 95	Satin soie uni en 140	26 60
» 95	Moleskine........	3 80

Capitonnées

Quantité m. c.	EN	fr. c.
1 10	Damas laine......	5 77
1 10	Reps..	7 70
2 35	Velours..........	28 20
1 10	Satin français	9 90
2 20	Perse...........	5 50
1 15	Damas laine et soie.	16 10
2 50	Damas de Lyon....	45 »
3 »	Peau ou maroquin.	33 »
1 10	Drap............	12 10
1 10	Satin soie uni en 140	30 80
1 10	Moleskine........	4 40

Prix net non compris le bois

Tendues

EN		fr. c
Damas laine..		37 05
Reps		43 09
Velours		59 24
Satin français.		44 99
Perse........		36 94
Damas laine et soie		50 44
Damas de Lyon		76 70
Peau........		63 94
Drap.		46 89
Satin soie uni.		66 40
Moleskine....		40 55

Capitonnées

EN		fr. c.
Damas laine...		41 36
Reps........		47 66
Velours		68 16
Satin français.		49 86
Perse.......		41 09
Damas laine et soie		56 06
Damas de Lyon		88 32
Peau........		72 96
Drap........		52 06
Satin soie uni.		74 12
Moleskine....		44 67

PASSEMENTERIES

Quantité m. c.		fr. c.
5 60	Lézarde à s.......	5 04
5 60	Biais dents de rat..	8 40
32 »	Boutons à capiton..	» 80

Quantité m. c.		fr. c.
5 60	Lézarde uni......	» 67
520	Clous dorés......	4 68

p. 100 en plus.
{ Frais généraux
{ Bénéfice......
{ TOTAL...

ALBUM N° 7 QUÉTIN **CANAPÉ OTTOMANE LOUIS XV**

Planche N° 2 à trois devantures

Garnitures tendues

Quantité m. c.		fr. c.
23 50	Sangle..........	2 82
33 »	Élastique........	8 25
4 60	Toile forte......	5 75
4 »	— embourure...	3 40
6 »	— blanche......	3 90
1 80	Percaline........	» 90
10k 500	Crin............	60 37
	Façon..........	30 »
	Couture et apprêt..	5 »
	Clous et ficelle....	2 »
	Menus frais......	» 50
	Prix en blanc...	122 89

Garnitures capitonnées

Quantité m. c.		fr. c.
23 50	Sangle..........	2 82
33 »	Élastique........	8 25
4 60	Toile forte......	5 75
» 60	— embourure...	» 51
7 50	— blanche....	6 75
1 80	Percaline........	» 90
10k 500	Crin............	60 37
	Façon..........	35 »
	Couture et apprêt..	6 »
	Clous et ficelle....	2 25
	Menus frais......	» 50
	Prix en blanc...	129 10

Prix des différents bois avec roulettes

	fr. c.
en Acajou.......	55 »
en Bois noir.....	62 »
en Palissandre....	85 »

ETOFFES

Tendues			Capitonnées			Prix net non compris le bois			
Quantité m. c.	EN	fr. c.	Quantité m. c.	EN	fr. c.	Tendues		Capitonnées	
						EN	fr. c	EN	fr. c.
5 »	Damas laine......	26 25	6 »	Damas laine......	31 50	Damas laine...	152 98	Damas laine...	167 24
5 »	Reps............	35 »	6 »	Reps............	42 »	Reps........	168 69	Reps........	184 40
8 20	Velours.........	98 40	10 50	Velours.........	126 »	Velours......	232 09	Velours......	268 40
5 »	Satin français..	45 »	6 »	Satin français....	54 »	Satin français.	178 69	Satin français.	196 40
8 »	Perse..........	20 »	9 »	Perse..........	22 50	Perse........	146 73	Perse........	157 94
5 10	Damas laine et soie.	71 40	6 30	Damas laine et soie.	88 20	Damas laine et soie	205 09	Damas laine et soie	230 60
10 »	Damas de Lyon....	180 »	12 »	Damas de Lyon....	216 »	Damas de Lyon	320 89	Damas de Lyon	365 60
10 1/2	Peau ou maroquin.	115 50	13 »	Peau ou maroquin..	143 »	Peau........	249 19	Peau........	285 40
5 75	Drap..........	63 25	7 20	Drap..........	79 20	Drap........	196 94	Drap........	221 60
5 »	Satin soie uni en 140.	140 »	6 »	Satin soie uni en 140	168 »	Satin soie uni..	280 89	Satin soie uni..	317 60
5 75	Moleskine........	23 »	7 20	Moleskine........	28 80	Moleskine....	159 63	Moleskine....	174 14

PASSEMENTERIES

Quantité m. c		fr. c.	Quantité m. c.		fr. c		
12 »	Lézarde à s.......	10 80	12 »	Lézarde uni.....	3 84		Frais généraux
12 »	Biais dents de rat..	18 »	110 »	Clous dorés......	9 90	p. 100 en plus.	Bénéfice......
100 »	Boutons à capiton..	2 50					Total ...

ALBUM N° 7 QUÉTIN

Planche N° 3

PETITE OTTOMANE LOUIS XV

à une devanture de **150**

Garnitures tendues

Quantité m. c.		fr. c.
18 50	Sangle............	2 22
27 »	Élastique.........	6 75
4 »	Toile forte......	5 »
3 60	— embourrure..	3 06
5 30	— blanche.....	3 44
1 55	Percaline.........	» 77
8ᵏ 500	Crin..............	48 87
	Façon............	26 »
	Coutures et apprêt.	4 50
	Clous et ficelle.....	2 »
	Menus frais.......	» 25
	Prix en blanc...	102 86

Garnitures capitonnées

Quantité m. c.		fr. c.
18 50	Sangle............	2 22
27 »	Élastique.........	6 75
4 »	Toile forte......	5 »
» 40	— embourrure..	» 34
6 80	— blanche.....	6 12
1 55	Percaline.........	» 77
8ᵏ 500	Crin..............	48 87
	Façon............	32 »
	Coutures et apprêt.	5 »
	Clous et ficelle.....	2 »
	Menus frais.......	» 50
	Prix en blanc...	109 57

Prix des différents bois avec roulettes

	fr. c.
en Acajou.........	35 »
en Bois noir.......	40 »
en Palissandre	65 »

ETOFFES

Tendues

Quantité m. c.	EN	fr. c.
3 20	Damas laine.......	16 80
3 20	Reps..............	22 40
6 80	Velours...........	81 60
3 20	Satin français	28 80
5 70	Perse.............	14 25
3 35	Damas laine et soie.	46 90
8 75	Damas de Lyon....	157 50
8 »	Peau ou maroquin.	88 »
3 30	Drap..............	36 30
3 20	Satin soie uni en 140	89 60
4 60	Moleskine.........	18 40

Capitonnées

Quantité m. c.	EN	fr. c.
4 30	Damas laine.......	22 57
4 30	Reps..............	30 10
7 95	Velours...........	95 40
4 30	Satin français	38 70
6 05	Perse.............	16 62
4 50	Damas laine et soie.	63 »
10 70	Damas de Lyon....	192 60
10 1/2	Peau ou maroquin.	115 50
4 50	Drap..............	49 50
4 30	Satin soie uni en 140	120 40
6 »	Moleskine.........	24 »

Prix net non compris le bois

Tendues

EN	fr. c.
Damas laine...	122 92
Reps..........	134 44
Velours	193 04
Satin français.	140 84
Perse.........	120 37
Damas laine et soie	158 94
Damas de Lyon	275 66
Peau..........	200 04
Drap..........	148 34
Satin soie uni .	207 76
Moleskine	133 07

Capitonnées

EN	fr. c.
Damas laine...	137 65
Reps..........	151 10
Velours	216 40
Satin français.	159 54
Perse.........	131 70
Damas laine et soie	184 »
Damas de Lyon	319 72
Peau..........	236 50
Drap..........	170 50
Satin soie uni .	247 52
Moleskine	147 63

PASSEMENTERIES

Quantité m. c.		fr. c.
10 20	Lézarde à s.......	9 18
10 20	Biais dent de rat...	15 30
90	Boutons à capiton..	2 25

Quantité m. c.		fr. c.
10 20	Lézarde uni	3 26
950	Clous dorés	8 55

p. 100 en plus.

Frais généraux	
Bénéfice.....	
TOTAL.....	

ALBUM N° 7 QUÉTIN

Planche N° 4

CANAPÉ LOUIS XV
à 3 mouvements

Garnitures tendues			Garnitures capitonnées			Prix des différents bois avec roulettes		
Quantité m. c.		fr. c.	Quantité m. c.		fr. c.			fr. c.
23 50	Sangle............	2 82	23 50	Sangle............	2 82	A grosses moulures en Acajou....		70 »
33 »	Élastique.........	8 25	33 »	Élastique.........	8 25			
4 60	Toile forte........	5 75	4 60	Toile forte........	5 75			
4 »	— embourrure..	3 40	» 60	— embourrure..	» 51	Id.	en Bois noir..	86 »
6 »	— blanche......	3 90	7 50	— blanche......	6 75			
1 80	Percaline.........	» 90	1 80	Percaline.........	» 90	Id.	en Palissandre	105 »
10ᵏ 500	Crin..............	60 37	10ᵏ 500	Crin..............	60 37			
	Façon............	30 »		Façon............	35 »			
	Couture et apprêts.	4 50		Couture et apprêts.	5 50			
	Clous et ficelle....	2 50		Clous et ficelle....	2 75			
	Menus frais.......	» 50		Menus frais.......	» 50			
	Prix en blanc....	122 89		Prix en blanc....	129 10			

ETOFFES — Prix net non compris le bois

Tendues			Capitonnées			Tendues		Capitonnées	
Quantité m. c.	EN	fr. c.	Quantité m. c.	EN	fr. c.	EN	fr. c.	EN	fr. c.
5 10	Damas laine......	26 77	6 10	Damas laine......	32 02	Damas laine..	153 50	Damas laine..	167 46
5 10	Reps.............	35 70	6 10	Reps.............	42 70	Reps.........	169 39	Reps.........	185 10
8 20	Velours...........	98 40	10 50	Velours...........	126 »	Velours.......	232 09	Velours.......	268 40
5 »	Satin français.....	45 »	6 »	Satin français.....	54 »	Satin français.	178 69	Satin français.	196 40
8 »	Perse.............	20 »	9 »	Perse.............	22 50	Perse........	146 73	Perse........	157 94
5 20	Damas laine et soie.	72 80	6 30	Damas laine et soie.	88 20	Damas laine et soie.	206 49	Damas laine et soie.	230 60
10 »	Damas de Lyon...	180 »	12 »	Damas de Lyon...	216 »	Damas de Lyon	320 89	Damas de Lyon	365 60
10 1/2	Peau ou maroquin.	115 50	13 »	Peau ou maroquin.	143 »	Peau.........	249 19	Peau.........	285 40
5 80	Drap.............	63 80	7 30	Drap.............	80 30	Drap.........	197 49	Drap.........	222 70
5 10	Satin soie uni en 140	142 80	6 »	Satin soie uni en 140	168 »	Satin soie uni..	283 69	Satin soie uni..	317 60
5 75	Moleskine.........	23 »	7 30	Moleskine.........	29 20	Moleskine....	159 63	Moleskine....	174 54

PASSEMENTERIES

Quantité m. c.		fr. c.	Quantité m. c.		fr. c.			
12 »	Lézarde à s.......	10 80	12 »	Lézarde unie......	3 84	p. 100 en plus	Frais généraux	
12 »	Biais dent de rat...	18 »	1100	Clous dorés.......	9 90		Bénéfice......	
100	Boutons à capiton..	2 50					Total...	

ALBUM N° 7 QUÉTIN

Planche N° 5

CHAISE A PANNEAU LOUIS XV

Garnitures tendues

Quantité m. c.		fr. c.
3 50	Sangle............	» 42
7 »	Élastiques........	1 40
» 30	Toile forte........	» 37
» 40	— embourrure..	» 34
» 60	— blanche......	» 40
» 50	Percaline.........	» 25
1ᵏ »	Crin..............	5 75
	Façon............	3 50
	Coutures et apprêt.	» 50
	Clous et ficelle....	» 50
	Menus frais.......	» 25
	Prix en blanc ...	13 68

Garnitures capitonnées

Quantité m. c.		fr. c.
3 50	Sangle...........	» 42
7 »	Élastiques........	1 40
» 30	Toile forte........	» 37
» 40	— embourrure..	» 34
» 75	— blanche	» 67
» 50	Percaline.........	» 25
1ᵏ »	Crin.............	5 75
	Façon....	4 50
	Coutures et apprêt.	» 50
	Clous et ficelle.....	» 50
	Menus frais.......	» 25
	Prix en blanc....	14 95

Prix des différents bois avec roulettes

	fr. c.
En Acajou	15 50
En Bois noir	18 50
En Palissandre	32 »

ETOFFES

Tendues

Quantité m. c.	EN	fr. c.
» 30	Damas laine.......	1 57
» 30	Reps...	2 10
» 60	Velours..........	7 20
» 30	Satin français.....	2 70
» 65	Perse............	1 62
» 35	Damas laine et soie.	4 90
» 80	Damas de Lyon....	14 40
1 »	Peau ou maroquin..	11 »
» 30	Drap	3 30
» 30	Satin soie uni en 140	8 40
» 30	Moleskine.........	1 20

Capitonnées

Quantité m. c.	EN	fr. c.
» 45	Damas laine.......	2 36
» 45	Reps	3 15
» 80	Velours..........	9 60
» 45	Satin français	4 05
» 75	Perse............	1 87
» 45	Damas laine et soie.	6 30
» 90	Damas de Lyon....	16 20
1 »	Peau ou maroquin..	11 »
» 75	Drap	8 25
» 40	Satin soie uni en 140	11 20
» 40	Moleskine.........	1 60

Prix net non compris le bois

Tendues

EN	fr. c.
Damas laine...	15 93
Reps........	17 71
Velours	22 81
Satin français .	18 31
Perse........	15 98
Damas laine et soie.	20 51
Damas de Lyon	31 30
Peau........	26 61
Drap........	18 91
Satin soie uni .	25 30
Moleskine....	17 31

Capitonnées

EN	fr. c.
Damas laine...	18 39
Reps..... ...	20 43
Velours.......	26 88
Satin français.	21 33
Perse	17 90
Damas laine et sie.	23 58
Damas de Lyon	34 77
Peau........	28 28
Drap	25 53
Satin soie uni .	29 77
Moleskine	19 38

PASSEMENTERIES

Quantité m. c.		fr. c.
2 15	Lézarde à s.......	1 93
2 15	Biais dent de rat...	3 22
16	Boutons à capiton..	» 40

Quantité m. c.		fr. c.
2 15	Lézarde uni	» 68
1 95	Clous dorés	1 75

p. 100 en plus.
Frais généraux _____
Bénéfice...... _____
TOTAL... _____

ALBUM N° 7 QUÉTIN — CHAISE-MÉDAILLON LOUIS XV

Planche N°ˢ 7 & 9

Garnitures tendues			Garnitures capitonnées			Prix des différents bois avec roulettes	
Quantité m. c.		fr. c.	Quantité m. c.		fr. c.		fr. c.
3 50	Sangle............	» 42	3 50	Sangle............	» 42	Uni en Acajou.......	17 50
8 »	Élastiques.........	1 60	8 »	Élastiques........	1 60	Id. en Bois noir.....	20 »
» 50	Toile forte........	» 62	» 50	Toile forte.......	» 62	Id en Palissandre....	32 »
» 70	— embourrure.	» 59	» 35	— embourrure..	» 30		
1 10	— blanche.....	» 72	1 45	— blanche.....	1 30	Sculpté en Acajou....	32 50
» 55	Percaline.........	» 28	» 55	Percaline.........	» 28	Id. en Bois noir..	36 »
1ᵏ 500	Crin.............	8 65	1ᵏ 500	Crin.............	8 65	Id. en Palissandre.	52 »
	Façon............	9 »		Façon............	11 »		
	Couture et apprêt..	1 »		Couture et apprêt...	1 »		
	Clous et ficelle.....	1 25		Clous et ficelle.....	1 25		
	Menus frais.......	» 25		Menus frais......	» 50		
	Prix en blanc..	24 38		Prix en blanc...	26 92		

ETOFFES — Prix net non compris le bois

Tendues			Capitonnées			Tendues		Capitonnées	
Quantité m. c.	EN	fr. c.	Quantité m. c.	EN	fr. c	EN	fr. c.	EN	fr. c.
» 80	Damas laine......	4 25	» 95	Damas laine......	4 98	Damas laine..	29 70	Damas laine..	33 72
» 80	Reps...	5 60	» 95	Reps...........	6 65	Reps......	33 13	Reps.......	37 42
1 70	Velours..........	20 40	1 95	Velours..........	23 40	Velours......	47 93	Velours.....	54 17
0 80	Satin français.....	7 20	1 »	Satin français.....	9 »	Satin français.	34 73	Satin français.	39 77
1 70	Perse....	4 25	2 »	Perse..........	5 »	Perse......	29 75	Perse.......	33 74
» 85	Damas laine et soie.	11 90	1 »	Damas laine et soie.	14 »	Damas laine et soie.	39 43	Damas laine et soie.	44 77
1 75	Damas de Lyon....	31 50	2 »	Damas de Lyon....	36 »	Damas de Lyon	61 13	Damas de Lyon	68 87
2 »	Peau ou maroquin..	22 »	2 1/2	Peau ou maroquin..	27 50	Peau.......	49 53	Peau.......	58 27
» 80	Drap............	8 80	» 95	Drap............	10 45	Drap.......	36 33	Drap.......	41 22
» 80	Satin soie uni en 140	22 40	1 »	Satin soie uni en 140	28 »	Satin soie uni.	52 05	Satin soie uni.	60 87
» 80	Moleskine........	3 20	» 95	Moleskine........	3 80	Moleskine....	31 00	Moleskine....	35 44

PASSEMENTERIES

Quantité m. c.		fr. c.	Quantité m. c.		fr. c.			
3 50	Lézarde à s.......	3 15	3 50	Lézarde unie......	1 12	p. 100 en plus.	Frais généraux	
3 50	Biais dents de rat..	5 25	320	Clous dorés......	2 90		Bénéfice.. ..	
28	Boutons à capiton..	» 70					TOTAL....	

ALBUM N° 7 QUÉTIN — FAUTEUIL-MÉDAILLON LOUIS XV

Planche N°ˢ 7 & 9

Garnitures tendues

Quantité m. c		fr. c.
5 50	Sangle............	» 66
8 »	Élastiques.........	2 »
» 65	Toile forte.......	» 81
» 80	— embourrure..	» 70
1 35	— blanche.....	» 88
» 60	Percaline!.........	» 30
2ᵏ 100	Crin..............	12 10
	Façon............	11 »
	Couture et apprêt..	1 »
	Clous et ficelle.....	1 50
	Menus frais.......	» 50
	Prix en blanc...	31 45

Garnitures capitonnées

Quantité m. c		fr. c
5 50	Sangle............	» 66
8 »	Élastiques.........	2 »
» 65	Toile forte.......	» 81
» 40	— embourrure..	» 35
1 60	— blanche......	1 45
» 60	Percaline........	» 30
2ᵏ 100	Crin..............	12 10
	Façon...........	13 »
	Couture et apprêt..	1 25
	Clous et ficelle.....	1 75
	Menus frais.......	» 50
	Prix en blanc...	34 17

Prix des différents bois avec roulettes

	fr. c.
Uni en Acajou....	27 »
Id. en Bois noir...	30 »
Id. en Palissandre.	46 »
Sculpté en Acajou.....	46 »
Id. en Bois noir...	50 50
Id. en Palissandre.	72 »

ÉTOFFES — Prix net non compris le bois

Quantité m.c	Tendues EN	fr. c.	Quantité m. c.	Capitonnées EN	fr. c	Tendues EN	fr. c.	Capitonnées EN	fr. c.
0 95	Damas laine......	4 98	1 10	Damas laine......	5 77	Damas laine...	38 22	Damas laine...	42 53
0 95	Reps............	6 65	1 10	Reps............	7 70	Reps........	43 14	Reps........	47 71
1 90	Velours..........	22 80	2 35	Velours........	28 20	Velours......	59 29	Velours......	68 21
» 95	Satin français.....	8 55	1 10	Satin français.....	9 90	Satin français.	45 04	Satin français	49 91
1 95	Perse....	4 87	2 20	Perse.........	5 50	Perse......	38 11	Perse........	42 26
1 »	Damas laine et soic.	14 »	1 15	Damas laine et soie.	16 10	Damas laine et soie.	50 49	Damas laine et soie.	56 11
2 05	Damas de Lyon....	36 90	2 80	Damas de Lyon....	50 40	Damas de Lyon	76 75	Damas de Lyon	93 77
2 1/2	Peau ou maroquin.	27 50	3 »	Peau ou maroquin.	33 »	Peau........	63 99	Peau........	73 01
» 95	Drap...........	10 45	1 10	Drap	12 10	Drap.........	46 94	Drap........	52 11
» 95	Satin soie uni en 140	26 60	1 10	Satin soie uni en 140	30 80	Satin soie uni.	66 45	Satin soie uni.	74 17
» 95	Moleskine.........	3 80	1 10	Moleskine.........	4 40	Moleskine....	41 76	Moleskine...	45 88

PASSEMENTERIES

Quantité m. c.		fr. c.	Quantité m. c.		fr. c.
5 60	Lézarde à s.	5 04	5 60	Lézarde unie......	1 79
5 60	Biais dents de rat..	8 40	525	Clous dorés.......	4 72
32	Boutons à capiton..	» 80			

p. 100 en plus.	Frais généraux
	Bénéfice......
	Total....

ALBUM N° 7 QUÉTIN

CANAPÉ 3 MÉDAILLONS LOUIS XV

Planche N° 8

de 1ᵐ 80

Garnitures tendues

Quantité m. c.		fr. c.
26 »	Sangle	3 12
35 »	Élastiques	8 75
2 70	Toile forte.......	3 37
3 20	— embourrure..	2 72
4 60	— blanche......	2 99
1 80	Percaline	» 90
9ᵏ 100	Crin	52 32
	Façon	32 »
	Couture et apprêt.	4 »
	Clous et ficelle....	2 25
	Menus frais	» 50
	Prix en blanc. ..	112 92

Garnitures capitonnées

Quantité m. c.		fr. c.
26 »	Sangle	3 12
35 »	Élastiques	8 75
2 20	Toile forte........	3 37
1 90	— embourrure ..	1 02
5 60	— blanche......	5 04
1 80	Percaline	» 90
9ᵏ 100	Crin	52 32
	Façon	38 »
	Couture et apprêt..	4 50
	Clous et ficelle....	2 50
	Menus frais	» 50
	Prix en blanc....	120 02

Prix des différents bois avec roulettes

	fr. c.
A moulures en Acajou...........	90 »
Id. en Bois noir.......	98 »
Id. en Palissandre	120 »
Sculpté en Acajou.............	112 »
Id. en Bois noir	128 »
Id. en Palissandre	160 »

ETOFFES

Tendues

Quantité m. c.	EN	fr. c.
4 50	Damas laine.......	25 87
4 50	Reps............	31 50
7 25	Velours..........	87 »
4 50	Satin français	40 50
6 15	Perse...........	15 37
4 50	Damas laine et soie.	63 »
8 90	Damas de Lyon....	160 20
8 »	Peau ou maroquin..	88 »
5 20	Drap.......	57 20
4 65	Satin soie uni en 140	130 20
4 65	Moleskine........	18 60

Capitonnées

Quantité m. c.	EN	fr. c.
4 75	Damas laine.	24 93
4 75	Reps............	33 25
9 95	Velours..........	119 40
4 75	Satin français	42 75
7 »	Perse...........	17 50
4 75	Damas laine et soie.	66 50
12 20	Damas de Lyon....	219 60
11 »	Peau ou maroquin..	121 »
5 45	Drap	59 95
5 45	Satin soie uni en 140	152 60
5 45	Moleskine	21 80

Prix net non compris le bois

Tendues

	EN	fr. c.
	Damas laine. .	143 11
	Reps........	155 76
	Velours	211 26
	Satin français .	164 76
	Perse.........	132 61
	Damas laine et soie	187 26
	Damas de Lyon	292 02
	Peau.........	212 26
	Drap.........	181 46
	Satin soie uni .	262 02
	Moleskine	145 74

Capitonnées

	EN	fr. c.
	Damas laine ..	152 42
	Reps.........	167 76
	Velours	253 91
	Satin français .	177 26
	Perse.........	144 99
	Damas laine et soie	201 01
	Damas de Lyon	361 67
	Peau.........	255 51
	Drap.........	194 46
	Satin soie uni .	294 67
	Moleskine	159 19

PASSEMENTERIES

Quantité m. c.		fr. c.
12 60	Lézarde à s........	11 34
12 60	Biais dents de rat..	18 90
110	Boutons à capiton..	2 55

Quantité m. c.		fr. c
12 60	Lézarde unie......	4 32
1100	Clous dorés	9 90

p. 100 en plus.

Frais généraux	
Bénéfice......	
Total....	

ALBUM N° 7 QUÉTIN — CANAPÉ A HOTTES ET UN MÉDAILLON SCULPTÉ

Planche N° 10

Garnitures tendues

Quantité m. c.		fr. c.
26 »	Sangle............	3 12
33 »	Élastiques.........	8 25
3 80	Toile forte........	4 75
4 30	— embourrure..	3 65
6 50	— blanche.....	4 22
1 85	Percaline.........	» 92
10ᵏ500	Crin.............	60 37
	Façon............	35 »
	Couture et apprêt..	4 50
	Clous et ficelle.....	2 25
	Menus frais.......	» 50
	Prix en blanc....	127 53

Garnitures capitonnées

Quantité m. c.		fr. c.
26 »	Sangle..........	3 12
33 »	Élastiques........	8 25
3 80	Toile forte.......	4 75
1 90	— embourrure..	1 61
7 50	— blanche.....	6 75
1 85	Percaline........	» 92
10ᵏ500	Crin.............	60 37
	Façon............	40 »
	Couture et apprêt..	5 »
	Clous et ficelle.....	2 50
	Menus frais.......	» 50
	Prix en blanc....	133 77

Prix des différents bois avec roulettes

	fr. c.
En Acajou...............	126 »
En Bois noir.............	136 »
En Palissandre...........	182 »

ETOFFES

Tendues

Quantité m. c.	EN	fr. c.
5 25	Damas laine......	27 56
5 25	Reps............	36 75
8 80	Velours..........	105 60
5 25	Satin français.....	47 25
8 50	Perse...........	21 25
5 25	Damas laine et soie.	73 50
10 50	Damas de Lyon....	189 »
9 »	Peau ou maroquin.	99 »
6 20	Drap............	68 20
5 75	Satin soie uni en 140	161 »
5 75	Moleskine.........	23 »

Capitonnées

Quantité m. c.	EN	fr. c.
6 25	Damas laine.......	32 81
6 25	Reps.............	43 75
11 »	Velours...........	132 »
6 25	Satin français....	56 25
10 »	Perse............	25 »
6 25	Damas laine et soie.	87 50
15 50	Damas de Lyon....	279 »
12 1/2	Peau ou maroquin..	137 50
7 10	Drap............	78 10
6 50	Satin soie uni en 140	182 »
6 50	Moleskine.........	26 »

Prix net non compris le bois

Tendues

EN	fr. c.
Damas laine...	160 21
Reps........	178 68
Velours......	247 53
Satin français.	189 18
Perse........	153 90
Damas laine et soie	215 43
Damas de Lyon	340 53
Peau........	240 93
Drap........	210 13
Satin soie uni.	312 53
Moleskine...	168 70

Capitonnées

EN	fr. c.
Damas laine..	174 95
Reps........	195 17
Velours......	283 42
Satin français.	207 67
Perse........	167 14
Damas laine et soie	238 92
Damas de Lyon	440 02
Peau........	288 92
Drap........	229 52
Satin soie uni.	343 02
Moleskine....	181 19

PASSEMENTERIES

Quantité m. c.		fr. c.
16 »	Lézarde à s.......	14 40
16 »	Biais dents de rat..	24 »
130	Boutons à capitons.	3 25

Quantité m. c.		fr. c.
16 »	Lézarde unie......	5 12
1450	Clous doré.......	13 05

p. 100 en plus.

Frais généraux
Bénéfice......
TOTAL....

ALBUM N° 7 QUÉTIN

FAUTEUIL DE BUREAU

Planche n° 11

à rampe garnie

Garnitures tendues

Quantité m. c.		fr. c.
5 50	Sangle............	» 66
8 »	Élastiques.	1 60
» 40	Toile forte	» 50
» 45	— embourrure..	» 38
1 10	— blanche.....	» 71
» 60	Percaline........	» 30
2ᵏ »	Crin.............	11 50
	Façon...........	8 »
	Couture et apprêt..	1 »
	Clous et ficelle....	1 »
	Menus frais......	» 25
	Prix en blanc..	25 90

Garnitures capitonnées

Quantité m. c.		fr. c.
5 50	Sangle............	» 66
8 »	Élastiques........	1 60
» 40	Toile forte	» 50
» 45	— embourrure..	» 38
1 20	— blanche......	1 08
» 60	Percaline........	» 30
2ᵏ »	Crin.............	11 50
	Façon...........	10 »
	Couture et apprêt..	1 25
	Clous et ficelle...	1 25
	Menus frais......	» 25
	Prix en blanc....	28 77

Prix des différents bois avec roulettes

	fr. c.
Uni en Acajou......	28 »
Id. en Bois noir....	30 »

ETOFFES

Tendues

Quantité m. c.	EN	fr. c.
1 30	Velours...........	15 60
1 1/2	Peau ou maroquin..	16 50
» 65	Drap	7 15
» 65	Moleskine........	2 60

Capitonnées

Quantité m. c.	EN	fr. c.
1 50	Velours..........	18 »
2 »	Peau ou maroquin..	22 »
» 85	Drap.............	9 35
» 85	Moleskine.......	3 40

Prix net non compris le bois

Tendues

	EN	fr. c.
	Velours..........	46 45
	Peau............	47 35
	Drap............	38 »
	Moleskine......	34 76

Capitonnées

	EN	fr. c.
	Velours........	52 27
	Peau...........	56 27
	Drap	43 62
	Moleskine ...	38 98

PASSEMENTERIES

Quantité m. c.		fr. c.
5 50	Lézarde à s.......	4 95
23	Boutons à capiton.	» 55

Quantité m. c.		fr. c.
5 50	Lézarde unie......	1 76
500	Clous dorés	4 50

p. 100 en plus.

Frais généraux	
Bénéfice......	
Total....	

ALBUM N° 7 QUÉTIN

Planche N° 11

FAUTEUIL DE BUREAU
à consoles

Garnitures tendues

Quantité m. c.		fr. c.
5 50	Sangle............	» 66
8 »	Élastiques........	1 60
» 40	Toile forte........	» 50
» 45	— embourrure..	» 38
1 10	— blanche.....	» 71
» 60	Percaline.........	» 30
2ᵏ »	Crin..............	11 50
	Façon............	8 »
	Couture et apprêt..	1 »
	Clous et ficelle....	1 »
	Menus frais.......	» 25
	Prix en blanc...	25 90

Garnitures capitonnées

Quantité m. c.		fr. c.
5 50	Sangle............	» 66
8 »	Élastiques........	1 60
» 40	Toile forte........	» 50
» 45	— embourrure..	» 38
1 20	— blanche.....	1 08
» 60	Percaline.........	» 30
2ᵏ »	Crin..............	11 50
	Façon............	10 »
	Couture et apprêt..	1 25
	Clous et ficelle....	1 25
	Menus frais.......	» 25
	Prix en blanc...	28 77

Prix des différents bois avec roulettes

	fr. c.
En Acajou....	34 »
En Bois noir..	37 »

ETOFFES

Tendues

Quantité m. c.	EN	fr. c.
1 30	Velours...........	15 60
1 1/2	Peau ou maroquin.	16 50
» 65	Drap.............	7 15
» 65	Moleskine........	2 60

Capitonnées

Quantité m. c.	EN	fr. c.
1 60	Velours...........	19 20
2 »	Peau ou maroquin.	22 »
» 85	Drap.............	9 35
» 85	Moleskine........	3 40

Prix net non compris le bois

Tendues EN	fr. c.	Capitonnées EN	fr. c.
Velours......	46 45	Velours......	53 47
Peau........	47 35	Peau........	56 27
Drap.........	38 »	Drap........	43 62
Moleskine....	34 76	Moleskine...	38 98

PASSEMENTERIES

Quantité m. c.		fr. c.	Quantité m. c.		fr. c.
5 50	Lézarde à s......	4 95	5 50	Lézarde unie.....	1 76
23	Boutons à capiton..	» 55	500	Clous dorés......	4 50

p. 100 en plus.
Frais généraux
Bénéfice......
TOTAL...

ALBUM N° 7 QUÉTIN CHAISE DE SALLE A MANGER LOUIS XIII

Planche N° 12

Garnitures tendues

Quantité m. c.		fr. c.
3 50	Sangle............	» 42
7 »	Élastiques........	1 40
» 60	Toile forte.......	» 75
» 65	— embourrure..	» 55
1 10	— blanche.....	» 71
» 55	Percaline.........	» 27
1k 800	Crin.............	10 35
	Façon............	9 »
	Couture et apprêt..	» 50
	Clous et ficelle.....	1 »
	Menus frais.......	» 25
	Prix en blanc...	25 20

Garnitures capitonnées

Quantité m. c.		fr. c.
3 50	Sangle............	» 42
7 »	Élastiques........	1 40
» 60	Toile forte........	» 75
» 35	— embourrure..	» 30
1 25	— blanche.....	1 12
» 55	Percaline.........	» 27
1k 800	Crin.............	10 35
	Façon............	11 »
	Couture et apprêt..	» 75
	Clous et ficelle.....	1 »
	Menus frais.......	» 25
	Prix en blanc...	27 61

Prix des différents bois avec roulettes

	fr. c.
en Acajou.........	32 »
en Bois noir.......	35 »
en vieux Chêne	28 »

ETOFFES

Tendues

Quantité m. c.	EN	fr. c.
1 25	Velours..........	15 »
1 1/2	Peau ou maroquin.	16 50
» 35	Drap............	3 85
» 35	Moleskine.......	1 40

Capitonnées

Quantité m. c.	EN	fr. c.
1 60	Velours..........	19 20
2 »	Peau ou maroquin..	22 »
» 75	Drap............	8 25
» 75	Moleskine.......	3 »

Prix net non compris le bois

Tendues

EN	fr. c.
Velours....	43 80
Peau.......	45 30
Drap.......	32 65
Moleskine...	31 12

Capitonnées

EN	fr. c.
Velours......	50 86
Peau........	53 66
Drap........	39 91
Moleskine....	35 58

PASSEMENTERIES

Quantité m. c.		fr. c.
4 »	Lézarde à s.......	3 60
18	Boutons à capiton..	» 45

Quantité m. c.		fr. c.
4 »	Lézarde unie......	1 28
360	Clous dorés.......	3 24

p. 100 en plus.

Frais généraux	
Bénéfice....	
Total	

ALBUM N° 7 QUÉTIN

Planche N° 12

CHAISE DE SALLE A MANGER

genre renaissance

Garnitures tendues

Quantité m. c.		fr. c.
3 50	Sangle............	» 42
7 »	Élastiques.........	1 40
» 60	Toile forte........	» 75
» 65	— embourrure..	» 55
1 10	— blanche.....	» 71
» 60	Percaline.........	» 30
2ᵏ »	Crin.............	11 50
	Façon............	9 »
	Couture et apprêt..	» 75
	Clous et ficelle.....	» 75
	Menus frais.......	» 25
	Prix en blanc...	26 38

Garnitures capitonnées

Quantité m. c.		fr. c.
3 50	Sangle............	» 42
7 »	Élastiques.........	1 40
» 60	Toile forte........	» 75
» 65	— embourrure..	» 55
1 25	— blanche.....	1 12
» 60	Percaline.........	» 30
2ᵏ »	Crin.............	11 50
	Façon............	11 »
	Couture et apprêt..	1 »
	Clous et ficelle.....	» 75
	Menus frais.......	» 25
	Prix en blanc...	29 04

Prix des différents bois avec roulettes

	fr. c.
En Acajou..............	32 »
Noyer, Bois noir.........	34 »

ÉTOFFES

Prix net non compris le bois

Tendues			Capitonnées			Tendues		Capitonnées	
Quantité m. c.	EN	fr. c.	Quantité m. c.	EN	fr. c.	EN	fr. c	EN	fr. c.
1 55	Velours.........	18 60	1 75	Velours.........	21 »	Velours......	49 03	Velours......	54 69
2 »	Peau ou maroquin.	22 »	2 1/2	Peau ou maroquin.	27 50	Peau.....	52 43	Peau......	61 19
» 65	Drap............	7 15	» 85	Drap...........	9 35	Drap......	37 58	Drap......	43 04
» 65	Moleskine........	2 60	» 85	Moleskine.......	3 40	Moleskine....	34 12	Moleskine....	38 18

PASSEMENTERIES

Quantité m. c.		fr. c.	Quantité m. c.		fr. c.
4 50	Lézarde à s.......	4 05	4 50	Lézarde unie......	1 54
24	Boutons à capiton..	» 60	400	Clous dorés.......	3 60

p. 100 en plus. { Frais généraux
Bénéfice......
Total....

ALBUM N° 7 QUÉTIN

CHAISE LOUIS XVI
à dossier garni

Planche N° 13

Garnitures tendues

Quantité m. c.		fr. c.
3 50	Sangle............	» 42
7 »	Élastiques.........	1 40
» 60	Toile forte........	» 75
» 70	— embourrure..	» 59
» 85	— blanche......	» 55
» 55	Percaline.........	» 27
2ᵏ »	Crin.............	11 50
	Façon............	11 »
	Couture et apprêt..	1 »
	Clous et ficelle....	1 25
	Menus frais.......	» 25
	Prix en blanc ...	28 98

Garnitures capitonnées

Quantité m. c.		fr. c.
3 50	Sangle............	» 42
7 »	Elastiques.........	1 40
» 60	Toile forte........	» 75
» 33	— embourrure..	» 28
1 20	— blanche....	1 08
» 55	Percaline.........	» 27
2ᵏ »	Crin.............	11 50
	Façon............	13 »
	Couture et apprêt..	1 »
	Clous et ficelle.....	1 25
	Menus frais.......	» 25
	Prix en blanc....	31 20

Prix des différents bois avec roulettes

		fr. c.
A moulures en Bois noir......		50 »
Id. en Palissandre....		70 »
Id. en Bois doré......		80 »
Sculpté en Bois noir..........		65 »
Id. en Palissandre.......		85 »
Id. en Bois doré.........		95 »

ETOFFES

Tendues

Quantité m. c.	EN	fr. c.
1 55	Velours..........	18 60
» 80	Satin français.....	7 20
» 80	Damas laine et soie.	11 20
1 75	Damas de Lyon....	31 50
2 »	Peau ou maroquin.	22 »
» 75	Drap............	8 25
» 75	Satin soie uni en 140	21 »
» 70	Moleskine........	2 80

Capitonnées

Quantité m. c.	EN	fr. c.
1 75	Velours..........	21 »
1 05	Satin français....	9 45
» 95	Damas laine et soie.	13 30
2 05	Damas de Lyon....	36 90
2 1/2	Peau ou maroquin..	27 50
» 90	Drap............	9 90
» 85	Satin soie uni en 140	23 80
» 80	Moleskine........	3 20

Prix net non compris le bois

Tendues

EN	fr. c.
Velours......	51 09
Satin français.	39 69
Damas laine et soie.	43 69
Damas de Lyon	66 33
Peau........	54 49
Drap........	40 74
Satin soie uni.	55 83
Moleskine....	35 90

Capitonnées

EN	fr. c.
Velours........	56 41
Satin français...	44 86
Damas laine et soie.	48 71
Damas de Lyon	74 65
Peau.........	62 91
Drap.........	45 31
Satin soie uni..	61 55
Moleskine....	39 22

PASSEMENTERIES

Quantité m. c.		fr. c.	Quantité m. c.		fr. c.
3 90	Lézarde à s.......	3 51	3 90	Lézarde unie......	1 24
3 90	Biais dents de rat..	5 85	320	Clous dorés.......	2 88
28	Boutons à capiton..	» 70			

p. 100 en plus.
- Frais généraux
- Bénéfice......
- TOTAL...

ALBUM N° 7 QUÉTIN

Planche N° 13

FAUTEUIL LOUIS XVI

Garnitures tendues

Quantité m. c.		fr. c.
5 »	Sangle............	» 60
8 »	Élastiques........	2 »
» 60	Toile forte.......	» 75
» 80	— embourrure..	» 68
1 35	— blanche.....	» 87
» 65	Percaline........	» 32
2k 500	Crin.............	14 37
	Façon...........	13 »
	Couture et apprêt .	1 25
	Clous et ficelle....	1 25
	Menus frais.......	» 50
	Prix en blanc ..	35 59

Garnitures capitonnées

Quantité m. c.		fr. c.
5 »	Sangle........	» 60
8 »	Élastiques	2 »
» 60	Toile forte.......	» 75
» 40	— embourrure..	» 34
1 50	— blanche......	1 35
» 65	Percaline........	» 32
2k 500	Crin............	14 37
	Façon...........	15 »
	Couture et apprêt...	1 25
	Clous et ficelle.....	1 25
	Menus frais.......	» 50
	Prix en blanc...	37 73

Prix des différents bois avec roulettes

		fr. c.
A moulures en Bois noir.....		70 »
Id. en Palissandre ..		100 »
Id en Bois doré.....		115 »
Sculpté en Bois noir.........		90 »
Id. en Palissandre......		120 »
Id. en Bois doré.........		135 »

ETOFFES

Tendues

Quantité m. c.	EN	fr. c.
1 90	Velours.........	22 80
1 05	Satin français. ...	9 45
1 05	Damas laine et soie.	14 70
2 50	Damas de Lyon....	45 »
2 1/2	Peau ou maroquin..	27 50
1 10	Drap............	12 10
1 »	Satin soie uni en 140	28 »
1 05	Moleskine........	4 20

Capitonnées

Quantité m. c.	EN	fr. c.
2 20	Velours........	26 40
1 15	Satin français.....	10 35
1 15	Damas laine et soie	16 10
2 90	Damas de Lyon....	52 20
3 »	Peau ou maroquin..	33 »
1 45	Drap...........	15 95
1 15	Satin soie uni en 140	32 20
1 45	Moleskine........	5 80

Prix net non compris le bois

Tendues

EN	fr. c.
Velours......	63 79
Satin français.	50 44
Damas laine et soie.	55 69
Damas de Lyon	89 59
Peau.........	68 49
Drap.........	53 09
Satin soie uni .	72 59
Moleskine	46 66

Capitonnées

EN	fr. c.
Velours.......	70 28
Satin français.	54 23
Damas laine et soie.	59 98
Damas de Lyon	99 68
Peau.........	76 88
Drap.........	59 83
Satin soie uni.	79 68
Moleskine	51 15

PASSEMENTERIES

Quantité m. c.		fr. c.
6 »	Lézarde à s.......	5 40
6 »	Biais dents de rat..	9 »
30	Boutons à capiton..	» 75

Quantité m. c.		fr. c.
6 »	Lézarde unie......	1 92
550	Clous dorés.......	4 95

p. 100 en plus.

Frais généraux
Bénéfice.....
TOTAL.....

ALBUM N° 7 QUÉTIN

Planche N° 14

CANAPÉ LOUIS XVI
De 1m 60.

Garnitures tendues

Quantité m. c.		fr. c.
20 50	Sangle............	2 46
33 »	Élastiques.........	8 25
2 60	Toile forte........	3 25
2 90	— embourure...	2 46
3 50	— blanche......	2 27
1 65	Percaline.........	» 82
11k »	Crin..............	63 25
	Façon............	32 »
	Couture et apprêt..	4 25
	Clous et ficelle....	2 50
	Menus frais.......	» 75
	Prix en blanc...	122 26

Garnitures capitonnées

Quantité m. c.		fr. c.
20 50	Sangle............	2 46
33 »	Élastiques.........	8 25
2 60	Toile forte........	3 25
1 90	— embourure...	1 61
5 20	— blanche.....	4 68
1 65	Percaline.........	» 82
11k »	Crin..............	63 25
	Façon............	38 »
	Couture et apprêt..	4 50
	Clous et ficelle.....	2 75
	Menus frais.......	1 «
	Prix en blanc...	130 57

Prix des différents bois avec roulettes

		fr. c.
A moulures	en Bois noir......	145 »
Id.	en Palissandre....	205 »
Id.	en Bois doré......	250 »
Sculpté	en Bois noir......	175 »
Id.	en Palissandre. ...	235 »
Id.	en Bois doré......	280 »

ÉTOFFES

Tendues

Quantité m. c.	EN	fr. c.
6 80	Velours...........	81 60
3 45	Satin français......	31 05
3 60	Damas laine et soie.	50 40
8 60	Damas de Lyon....	154 80
8 »	Peau ou maroquin..	88 »
3 35	Drap.............	36 85
3 45	Satin soie uni en 140	96 60
3 50	Moleskine.........	14 »

Capitonnées

Quantité m. c.	EN	fr. c.
9 85	Velours...........	118 20
5 60	Satin français......	50 40
5 85	Damas laine et soie.	81 90
11 50	Damas de Lyon....	207 »
13 »	Peau ou maroquin..	143 »
5 60	Drap.............	61 60
5 60	Satin soie uni en 140	156 80
5 60	Moleskine.........	22 40

Prix net non compris le bois

Tendues

EN	fr. c
Velours......	213 76
Satin français.	163 21
Damas laine et soie	182 56
Damas de Lyon	293 56
Peau........	220 16
Drap........	169 01
Satin soie uni.	235 36
Moleskine....	148 78

Capitonnées

EN	fr. c.
Velours.......	261 67
Satin français.	193 87
Damas laine et soie	225 37
Damas de Lyon	357 07
Peau..........	286 47
Drap.........	205 07
Satin soie uni.	306 87
Moleskine....	168 49

PASSEMENTERIES

Quantité m. c.		fr. c.
11 »	Lézarde à s.......	9 90
11 »	Biais dents de rat..	16 50
120	Boutons à capiton..	3 »

Quantité m. c.		fr. c.
11 »	Lézarde unie	3 52
1000	Clous dorés.......	9 »

p. 100 en plus.
- Frais généraux
- Bénéfice....
- TOTAL....

ALBUM N° 7 QUÉTIN — FAUTEUIL VOLTAIRE LOUIS XV

Planche N° 15

Garnitures tendues

Quantité m. c.		fr. c.
7 »	Sangle............	» 84
9 »	Élastiques.........	1 80
» 80	Toile forte........	1 »
» 90	— embourrure..	» 76
1 70	— blanche.....	1 10
» 65	Percaline.........	» 32
3ᵏ 600	Crin..............	20 70
	Façon............	10 »
	Couture et apprêt..	1 »
	Clous et ficelle.....	1 50
	Menus frais.......	» 50
	Prix en blanc...	39 52

Garnitures capitonnées

Quantité m. c.		fr. c.
7 »	Sangle............	» 84
9 »	Élastiques.........	1 80
» 80	Toile forte........	1 »
» 50	— embourrure..	» 42
2 »	— blanche.....	1 80
» 65	Percaline.........	» 32
2ᵏ 600	Crin..............	20 70
	Façon............	12 »
	Couture et apprêt..	1 50
	Clous et ficelle.....	1 75
	Menus frais.......	» 50
	Prix en blanc...	42 63

Prix des différents bois avec roulettes

		fr. c.
Bois Acajou sans moulures......		18 »
Id.	à moulures........	22 »
Id.	à violon	30 »

ÉTOFFES

Tendues

Quantité m. c.	EN	fr. c.
1 30	Damas laine......	6 82
1 30	Reps.............	9 10
2 85	Velours..........	34 20
1 40	Damas laine et soie.	19 60
3 1/2	Peau ou maroquin.	38 50
1 40	Drap............	15 40
1 35	Moleskine........	5 40

Capitonnées

Quantité m. c.	EN	fr. c.
1 90	Damas laine......	9 97
1 90	Reps.............	13 30
4 »	Velours..........	48 »
1 95	Damas laine et soie.	27 30
5 1/2	Peau ou maroquin.	60 50
1 95	Drap............	21 45
1 95	Moleskine........	7 80

Prix net non compris le bois

Tendues

EN	fr. c
Damas laine...	48 83
Reps.......	55 64
Velours	80 74
Damas laine et soie	66 14
Peau.........	85 04
Drap........	61 94
Moleskine	52 81

Capitonnées

EN	fr. c.
Damas laine...	55 79
Reps.........	63 65
Velours	98 35
Damas laine et soie	77 05
Peau.........	110 85
Drap........	71 80
Moleskine	59 02

PASSEMENTERIES

Quantité m. c.		fr. c.
7 80	Lézarde à s.......	7 02
28	Boutons à capiton..	» 70

Quantité m. c.		fr. c.
7 80	Lézarde unie......	2 49
600	Clous dorés.......	5 40

p. 100 en plus. { Frais généraux
Bénéfice......
Total...

ALBUM N° 7 QUÉTIN — FAUTEUIL CONFORTABLE LOUIS XV

Planche n° 16

Garnitures tendues

Quantité m. c.		fr. c.
6 50	Sangle............	» 78
9 »	Élastiques........	1 80
1 55	Toile forte.......	1 93
1 90	— embourrure..	1 61
2 80	— blanche......	1 82
» 70	Percaline.........	» 35
4ᵏ 200	Crin.............	24 15
	Façon............	13 »
	Couture et apprêt..	1 25
	Clous et ficelle.....	1 75
	Menus frais......	» 50
	Prix en blanc....	48 94

Garnitures capitonnées

Quantité m. c.		fr. c.
6 50	Sangle............	» 78
9 »	Élastiques........	1 80
1 55	Toile forte.......	1 93
» 45	— embourrure..	» 38
3 50	— blanche......	3 15
» 70	Percaline.........	» 35
4ᵏ 200	Crin.............	24 15
	Façon............	16 »
	Couture et apprêt..	2 »
	Clous et ficelle.....	1 75
	Menus frais......	» 50
	Prix en blanc....	52 79

Prix des différents bois avec roulettes

		fr. c.
A moulures en Acajou........		30 »
Id. en Bois noir........		34 »
Id. en Palissandre....		50 »
Sculpté en Acajou.........		44 »
Id. en Bois noir......		48 »
Id. en Palissandre.....		70 »

ÉTOFFES

Tendues

Quantité m. c.	EN	fr. c.
2 05	Reps............	14 35
3 30	Velours..........	39 60
2 15	Satin français.....	19 35
2 10	Damas laine et soie.	29 40
4 1/2	Peau ou maroquin..	49 50
2 10	Moleskine........	8 40

Capitonnées

Quantité m. c.	EN	fr. c.
2 35	Reps............	16 45
4 50	Velours........	54 »
2 40	Satin français......	21 60
2 50	Damas laine et soie.	35 »
6 »	Peau ou maroquin..	66 »
2 50	Moleskine........	10 »

Prix net non compris le bois

Tendues

EN	fr. c.
Reps........	71 39
Velours......	96 64
Satin français.	76 39
Damas laine et soie	86 44
Peau........	106 54
Moleskine....	67 37

Capitonnées

EN	fr. c.
Reps........	78 24
Velours......	115 79
Satin français.	83 39
Damas laine et soie	96 79
Peau........	127 79
Moleskine....	73 72

PASSEMENTERIES

Quantité m. c.		fr. c.	Quantité m. c.		fr. c.
9 »	Lézarde à s.......	8 10	9 »	Lézarde unie.....	2 88
38	Boutons à capiton..	» 90	795	Clous dorés......	7 15

p. 100 en plus. { Frais généraux
Bénéfice......
TOTAL....

ALBUM N° 7 QUÉTIN

Planche N° 28

CANAPÉ LOUIS XV CABRIOLET
de 1ᵐ 60

Garnitures tendues

Quantité m. c		fr. c
26 »	Sangle............	3 12
34 »	Élastiques......	8 50
2 50	Toile forte......	3 12
2 60	— embourrure..	2 21
3 60	— blanche.....	3 64
1 60	Percaline.........	» 80
10¹ »	Crin.............	57 50
	Façon............	30 »
	Couture et apprêt..	4 50
	Clous et ficelle....	3 50
	Menus frais......	1 »
	Prix en blanc...	117 89

Garnitures capitonnées

Quantité m. c		fr. c
26 »	Sangle............	3 12
34 »	Élastiques.......	8 50
2 50	Toile forte.......	3 12
1 80	— embourrure..	1 53
5 »	— blanche.....	4 50
1 60	Percaline........	» 80
10ᵏ »	Crin.............	57 50
	Façon...........	38 »
	Couture et apprêt..	5 50
	Clous et ficelle.....	4 50
	Menus frais......	1 »
	Prix en blanc...	128 07

Prix des différents bois avec roulettes

		fr. c.
Sculpté en Bois noir...		140 »
Id. en Palissandre.		192 »
Id. en Bois doré...		232 »

ÉTOFFES

Tendues

Quantité m. c.	EN	fr. c.
3 25	Reps............	22 75
5 95	Velours..........	71 40
3 25	Satin français.....	29 25
4 50	Perse............	11 25
3 25	Damas laine et soie.	45 50
8 »	Damas de Lyon....	144 »
10 »	Peau ou maroquin..	110 »
5 30	Drap............	58 30
3 25	Satin soie uni en 140	91 »
5 »	Moleskine........	20 »

Capitonnées

Quantité m. c.	EN	fr. c
4 35	Reps............	30 45
7 50	Velours.........	90 »
4 35	Satin français.....	39 15
6 85	Perse............	17 12
4 35	Damas laine et soie.	61 90
10 »	Damas de Lyon....	180 »
14 »	Peau ou maroquin..	154 »
6 »	Drap............	66 »
4 25	Satin soie uni en 140	119 »
6 »	Moleskine........	24 »

Prix net non compris le bois

Tendues EN	fr. c.	Capitonnées EN	fr. c.
Reps........	149 64	Reps........	170 77
Velours......	198 29	Velours......	230 32
Satin français.	156 14	Satin français.	179 47
Perse........	132 34	Perse........	151 64
Damas laine et soie.	172 39	Damas laine et soie.	202 22
Damas de Lyon	276 89	Damas de Lyon	326 32
Peau........	236 89	Peau........	294 32
Drap........	185 19	Drap........	206 32
Satin soie uni.	223 89	Satin soie uni.	265 32
Moleskine....	149 59	Moleskine....	167 02

PASSEMENTERIES

Quantité m. c.		fr. c.	Quantité m. c.		fr. c.
10 »	Lézarde à s......	9 »	10 »	Lézarde unie......	3 20
10 »	Biais dents de rat..	15 »	950	Clous dorés.......	8 50
130	Boutons à capiton..	3 25			

p. 100 en plus.

Frais généraux	
Bénéfice.....	
TOTAL....	

ALBUM N° 7 QUÉTIN — FAUTEUIL LOUIS XV CABRIOLET

Planche N° 27

Garnitures tendues			Garnitures capitonnées			Prix des différents bois avec roulettes		
Quantité m. c.		fr. c.	Quantité m. c.		fr. c.			fr. c.
5 50	Sangle	» 66	5 50	Sangle	» 66	Sculpté en Bois noir		66 »
8 »	Élastiques	1 60	8 »	Élastiques	1 60	Id. en Palissandre		82 »
» 65	Toile forte	» 81	» 65	Toile forte	» 81	Id. en Bois doré		102 »
» 75	— embourrure	» 63	» 40	— embourrure	» 34			
1 30	— blanche	» 84	1 60	— blanche	1 44			
» 55	Percaline	» 27	» 55	Percaline	» 27			
1k 800	Crin	10 35	1k 800	Crin	10 35			
	Façon	11 »		Façon	13 »			
	Couture et apprêt	1 25		Couture et apprêt	1 50			
	Clous et ficelle	1 25		Clous et ficelle	1 50			
	Menus frais	» 50		Menus frais	» 50			
	Prix en blanc	29 16		Prix en blanc	31 97			

ÉTOFFES

Prix net non compris le bois

Tendues			Capitonnées			Tendues		Capitonnées	
Quantité m. c.	EN	fr. c.	Quantité m. c.	EN	fr. c.	EN	fr. c.	EN	fr. c.
» 90	Reps	6 30	1 10	Reps	7 70	Reps	40 41	Reps	45 32
1 85	Velours	22 20	2 20	Velours	26 40	Velours	56 31	Velours	64 02
» 95	Satin français	8 55	1 10	Satin français	9 90	Satin français	42 66	Satin français	47 52
1 95	Perse	4 87	2 15	Perse	5 37	Perse	35 79	Perse	39 80
1 »	Damas laine et soie	14 »	1 10	Damas laine et soie	15 40	Damas laine et soie	48 11	Damas laine et soie	53 02
2 »	Damas de Lyon	36 »	2 75	Damas de Lyon	49 50	Damas de Lyon	73 41	Damas de Lyon	90 42
2 1/2	Peau ou maroquin	27 50	3 »	Peau ou maroquin	33 »	Peau	61 61	Peau	70 62
» 90	Drap	9 90	1 10	Drap	12 10	Drap	44 01	Drap	49 72
» 90	Satin soie uni en 140	25 20	1 10	Satin soie uni en 140	30 80	Satin soie uni	62 61	Satin soie uni	71 72
» 90	Moleskine	3 60	1 10	Moleskine	4 40	Moleskine	39 02	Moleskine	43 33

PASSEMENTERIES

Quantité m. c.		fr. c.	Quantité m. c.		fr. c.		
5 50	Lézarde à s	4 95	5 50	Lézarde unie	1 76	Frais généraux	
5 50	Biais dents de rat	8 25	500	Clous doré	4 50	Bénéfice	
28	Boutons à capitons	» 70				p. 100 en plus	
						Total	

ALBUM N° 7 QUÉTIN — CHAISE LOUIS XV CABRIOLET

Planche N° 27

Garnitures tendues

Quantité m. c.		fr. c.
3 70	Sangle	» 44
7 »	Élastiques	1 40
» 50	Toile forte	» 62
» 70	— embourrure..	» 59
1 10	— blanche	» 71
» 55	Percaline	» 27
1k 400	Crin	8 05
	Façon	9 »
	Couture et apprêt..	1 »
	Clous et ficelle.....	1 »
	Menus frais	» 50
	Prix en blanc. ..	23 58

Garnitures capitonnées

Quantité m. c.		fr. c.
3 70	Sangle	» 44
7 »	Élastiques	1 40
» 50	Toile forte	» 62
» 40	— embourrure..	» 34
1 45	— blanche	1 30
» 55	Percaline	» 27
1k 400	Crin	8 05
	Façon	11 »
	Couture et apprêt..	1 »
	Clous et ficelle.....	1 25
	Menus frais	» 50
	Prix en blanc....	26 17

Prix des différents bois avec roulettes

	fr. c.
Sculpté en Bois noir	45 »
Id. en Palissandre	62 »
Id. en Bois doré	76 »

ETOFFES

Tendues

Quantité m. c.	EN	fr. c.
» 80	Reps	5 60
1 70	Velours	20 40
» 80	Satin français	7 20
1 70	Perse	4 25
» 85	Damas laine et soie.	11 90
1 70	Damas de Lyon	30 60
2 »	Peau ou maroquin...	22 »
» 80	Drap	8 80
» 80	Satin soie uni en 140	22 40
» 80	Moleskine	3 20

Capitonnées

Quantité m. c.	EN	fr. c.
» 95	Reps	6 65
1 95	Velours	23 40
1 »	Satin français	9 »
2 »	Perse	5 »
1 »	Damas laine et soie.	14 »
2 »	Damas de Lyon	36 »
2 1/2	Peau ou maroquin...	27 50
» 95	Drap	10 45
1 »	Satin soie uni en 140	28 »
» 95	Moleskine	3 80

Prix net non compris le bois

Tendues

	fr. c.
Reps	32 24
Velours	47 04
Satin français .	33 84
Perse	28 91
Damas laine et soie	38 54
Damas de Lyon	59 28
Peau	48 64
Drap	35 44
Satin soie uni .	51 08
Moleskine	30 69

Capitonnées

	fr. c.
Reps	36 58
Velours	53 33
Satin français .	38 93
Perse	32 95
Damas laine et soie	43 93
Damas de Lyon	67 97
Peau	57 43
Drap	40 38
Satin soie uni .	59 97
Moleskine	34 58

PASSEMENTERIES

Quantité m. c.		fr. c.
3 40	Lézarde à s	3 06
3 40	Biais dents de rat...	5 10
28	Boutons à capiton...	» 70

Quantité m. c.		fr. c.
3 40	Lézarde unie	1 08
315	Clous dorés	2 83

p. 100 en plus.

Frais généraux
Bénéfice
Total

ALBUM N° 7 QUÉTIN

Planche N° 24

DIVAN A ACCOTTOIRS 3 OREILLERS
Longueur 1ᵐ 80

Garnitures tendues

Quantité m. c.		fr. c.
31 30	Sangle............	3 75
39 »	Élastiques........	9 75
1 90	Toile forte.......	2 37
4 10	— embourrure..	3 48
7 »	— blanche.....	4 55
2 »	Percaline........	1 »
11ᵏ 500	Crin..............	66 12
	Façon............	30 »
	Couture et apprêt..	12 »
	Clous et ficelle.....	2 50
	Menus frais.......	» 50
	Prix en blanc...	136 02

Garnitures capitonnées

Quantité m. c.		fr. c.
31 30	Sangle............	3 75
39 »	Élastiques........	9 75
1 90	Toile forte.......	2 37
2 »	— embourrure..	1 70
10 50	— blanche.....	9 45
2 »	Percaline........	1 »
11ᵏ 500	Crin..............	66 12
	Façon............	38 »
	Couture et apprêt..	14 »
	Clous et ficelle.....	3 »
	Menus frais.......	» 50
	Prix en blanc...	149 64

Prix des différents bois avec roulettes

	fr. c.
Bois Acajou.........	60 »
Bois noir...........	70 »

ETOFFES

Tendues

Quantité m. c.	EN	fr. c.
5 05	Reps.....	35 35
11 60	Velours........	139 20
8 30	Perse...........	20 75
5 15	Damas laine et soie..	72 10
6 45	Moleskine........	25 80

Capitonnées

Quantité m. c.	EN	fr. c.
6 30	Reps............	44 10
13 60	Velours...........	163 20
10 50	Perse...........	26 25
6 30	Damas laine et soie.	88 20
5 70	Moleskine........	22 80

Prix net non compris le bois

Tendues

EN	fr. c.
Reps........	183 82
Velours.........	287 67
Perse.........	167 94
Damas laine et soie.	224 67
Moleskine....	172 99

Capitonnées

EN	fr. c.
Reps........	208 69
Velours......	327 79
Perse........	189 56
Damas laine et soie.	256 89
Moleskine....	186 11

PASSEMENTERIES

Quantité m. c.		fr. c.
2 20	Lézarde à s........	1 98
2 20	Lézarde unie......	» 70
100	Boutons à capiton..	2 50

Quantité m. c.		fr. c.
8 40	Ganse pour oreiller.	2 52
12 »	Cartisannes... ...	4 80
3 50	Câblé...........	3 15

p. 100 en plus.

Frais généraux	
Bénéfice....	
Total.....	

ALBUM N° 7 QUÉTIN — CHAISE LOUIS XIV

Planche N° 29

Garnitures tendues

Quantité m. c.		fr. c.
5 »	Sangle............	» 60
9 »	Élastiques........	1 80
» 75	Toile forte........	» 93
» 75	— embourrure..	» 63
1 »	— blanche......	» 65
» 60	Percaline.........	» 30
2ᵏ »	Crin..............	11 50
	Façon............	10 »
	Couture et apprêt.	1 »
	Clous et ficelle....	1 »
	Menus frais......	» 25
	Prix en blanc....	28 66

Garnitures capitonnées

Quantité m. c.		fr. c.
5 »	Sangle............	» 60
9 »	Élastiques........	1 80
» 75	Toile forte.......	» 93
» 40	— embourrure..	» 34
1 40	— blanche......	1 26
» 60	Percaline.........	» 30
2ᵏ »	Crin..............	11 50
	Façon............	12 »
	Couture et apprêt..	1 25
	Clous et ficelle....	1 25
	Menus frais.......	» 25
	Prix en blanc....	31 48

Prix des différents bois avec roulettes

		fr. c.
A moulures en Acajou......		30 »
Id. en Bois noir......		36 »
Id. en Palissandre....		46 »
Sculpté en Acajou......		36 »
Id. en Bois noir....		42 »
Id. en Palissandre ..		52 »

ÉTOFFES

Tendues

Quantité m. c.	EN	fr. c.
1 70	Velours...........	20 40
» 85	Satin français.....	7 65
1 75	Perse.............	4 37
» 85	Damas laine et soie.	11 90
1 75	Damas de Lyon....	31 50
2 »	Peau ou maroquin..	22 »
» 85	Drap.............	9 35
» 85	Satin soie uni en 140	23 80

Capitonnées

Quantité m. c.	EN	fr. c.
1 95	Velours...........	23 40
» 90	Satin français.....	8 10
2 »	Perse.............	5 »
» 90	Damas laine et soie.	12 60
2 20	Damas de Lyon....	39 60
2 1/2	Peau ou maroquin..	27 50
1 05	Drap.............	11 55
» 90	Satin soie uni en 140	25 20

Prix net non compris le bois

Tendues

EN		fr. c.
Velours.......		52 57
Satin français..		39 82
Perse.........		34 27
Damas laine et soie.		44 07
Damas de Lyon.		66 01
Peau..........		54 17
Drap..........		41 52
Satin soie unie.		58 31

Capitonnées

EN		fr. c.
Velours.......		59 09
Satin français..		43 79
Perse.........		38 42
Damas laine et soie.		48 29
Damas de Lyon		77 63
Peau..........		63 19
Drap..........		47 24
Satin soie uni		63 23

PASSEMENTERIES

Quantité m. c.		fr. c.	Quantité m. c.		fr. c.
3 90	Lézarde à s.......	3 51	3 90	Lézarde unie.....	1 24
3 90	Biais dents de rat..	5 85	350	Clous dorés......	3 15
28	Boutons à capiton..	» 70			

p. 100 en plus { Frais généraux _____ / Bénéfice...... _____ / Total... _____

ALBUM N° 7 QUÉTIN

FAUTEUIL LOUIS XIV

Planche N° 29

Garnitures tendues

Quantité m. c.		fr. c.
7 »	Sangle.............	» 84
9 »	Élastiques.........	2 45
» 60	Toile forte.........	» 75
» 80	— embourrure..	» 68
1 40	— blanche.....	» 91
» 60	Percaline..........	» 30
2ᵏ500	Crin................	14 37
	Façon.............	12 »
	Couture et apprêt..	1 25
	Clous et ficelle.....	1 50
	Menus frais.......	» 50
	Prix en blanc...	35 55

Garnitures capitonnées

Quantité m. c.		fr. c.
7 »	Sangle.............	» 84
9 »	Élastiques.........	2 45
» 60	Toile forte.........	» 75
» 40	— embourrure..	» 34
1 70	— blanche......	1 53
» 60	Percaline..........	» 30
2ᵏ500	Crin................	14 37
	Façon.............	15 »
	Couture et apprêt.	1 50
	Clous et ficelle.....	1 50
	Menus frais.......	» 50
	Prix en blanc...	39 08

Prix des différents bois avec roulettes

	fr. c.
A moulures en Acajou............	46 »
Id. en Bois noir........	50 »
Id. en Palissandre......	62 »
Sculpté en Acajou...............	52 »
Id. en Bois noir............	56 »
Id. en Palissandre..........	76 »

ÉTOFFES

Tendues

Quantité m. c.	EN	fr. c.
2 40	Velours...........	28 80
1 »	Satin français.....	9 »
2 »	Perse cretonne ».	5 »
1 10	Damas laine et soie	15 40
2 50	Damas de Lyon....	45 »
2 1/2	Peau ou maroquin..	27 50
1 »	Drap..............	11 »
1 »	Satin soie uni en 140	28 »

Capitonnées

Quantité m. c.	EN	fr. c.
2 75	Velours............	33 »
1 40	Satin français......	12 60
2 20	Perse cretonne ».	5 50
1 45	Damas laine et soie.	20 30
2 85	Damas de Lyon....	51 30
3 1/2	Peau ou maroquin..	38 50
1 50	Drap..............	16 50
1 40	Satin soie uni en 140	39 20

Prix net non compris le bois

Tendues

EN	fr. c.
Velours........	69 75
Satin français.	49 95
Perse.........	42 47
Damas laine et soie.	56 35
Damas de Lyon.	85 95
Peau............	68 45
Drap............	51 95
Satin soie uni.	72 55

Capitonnées

EN	fr. c.
Velours........	78 08
Satin français.	57 68
Perse.........	47 10
Damas laine et soie.	65 38
Damas de Lyon.	96 38
Peau............	83 58
Drap............	61 58
Satin soie uni.	87 88

PASSEMENTERIES

Quantité m. c.		fr. c.
6 »	Lézarde à s........	5 40
6 »	Biais dents de rat..	9 »
25	Boutons à capiton.	» 60

Quantité m. c.		fr. c.
6 »	Lézarde unie......	1 90
570	Clous dorés.......	5 13

p. 100 en plus.
- Frais généraux _____
- Bénéfice...... _____
- TOTAL.... _____

ALBUM N° 7 QUÊTIN

Planche N° 30

CANAPÉ LOUIS XIV
De 1ᵐ 80.

Garnitures tendues

Quantité m. c.		fr. c.
28 »	Sangle	3 36
34 »	Élastiques	8 50
2 50	Toile forte	3 12
3 »	— embourrure ..	2 55
4 »	— blanche......	2 60
1 80	Percaline	» 90
11ᵏ »	Crin	53 25
	Façon	32 »
	Couture et apprêt..	4 »
	Clous et ficelle.....	4 »
	Menus frais	1 »
	Prix en blanc...	115 28

Garnitures capitonnées

Quantité m. c.		fr. c.
28 »	Sangle	3 36
34 »	Élastiques........	8 50
2 50	Toile forte	3 12
2 »	— embourrure ..	1 70
5 80	— blanche....	5 22
1 80	Percaline	» 90
11ᵏ »	Crin	53 25
	Façon	40 »
	Couture et apprêt..	6 »
	Clous et ficelle.....	4 50
	Menus frais	1 50
	Prix en blanc...	128 05

Prix des différents bois avec roulettes

		fr. c.
A moulures en Acajou		100 »
Id. en Bois noir		110 »
Id. en Palissandre.....		135 »
Sculpté en Acajou.............		110 »
Id. en Bois noir		120 »
Id. en Palissandre		170 »

ETOFFES

Tendues

Quantité m. c.	EN	fr. c.
6 90	Velours...........	82 80
3 80	Satin français	34 20
5 65	Perse cretonne	14 12
3 80	Damas laine et soie.	52 20
8 »	Damas de Lyon....	144 »
10 »	Peau ou maroquin..	110 »
5 30	Drap.............	58 30
3 80	Satin soie uni en 140	106 40

Capitonnées

Quantité m. c.	EN	fr. c.
10 10	Velours...........	121 20
5 50	Satin français . . .	49 50
7 75	Perse cretonne	19 37
5 50	Damas laine et soie.	77 »
11 50	Damas de Lyon...	207 »
15 »	Peau ou maroquin .	165 »
6 10	Drap......	67 10
6 10	Satin soie uni en 140	170 80

Prix net non compris le bois

Tendues

	EN	fr. c
	Velours	207 98
	Satin français .	159 38
	Perse	132 92
	Damas laine et soie.	177 38
	Damas de Lyon	269 18
	Peau........ .	235 18
	Drap.........	183 48
	Satin soie uni.	238 18

Capitonnées

	EN	fr. c.
	Velours......	262 05
	Satin français.	190 95
	Perse	154 44
	Damas laine et soie.	218 45
	Damas de Lyon	348 45
	Peau........	306 45
	Drap.........	208 55
	Satin soie uni.	318 85

PASSEMENTERIES

Quantité m. c.		fr. c.	m. c.		fr. c.
11 »	Lézarde à s........	9 90	11 »	Lézarde unie	3 52
11 »	Biais dents de rat.	16 50	1000	Clous dorés	9 »
140	Boutons à capiton..	3 50			

p. 100 en plus.
- Frais généraux
- Bénéfice......
- TOTAL.....

ALBUM N° 7 QUÉTIN — CHAISE FUMEUSE AVEC FRANGES

Planche N° 33

Garnitures tendues

Quantité m. c.		fr. c.
3 50	Sangle............	» 42
7 »	Élastiques.........	1 40
» 30	Toile forte.......	» 37
» 45	— embourrure..	» 38
» 62	— blanche....	» 40
» 50	Percaline........	» 25
1ᵏ 500	Crin..............	8 62
	Façon............	5 »
	Couture et apprêt..	1 25
	Clous et ficelle.....	1 »
	Menus frais......	» 25
	Prix en blanc...	19 34

Garnitures capitonnées

Quantité m. c.		fr. c.
3 50	Sangle...........	» 42
7 »	Élastiques........	1 40
» 30	Toile forte........	» 37
» 35	— embourrure..	» 29
» 95	— blanche.....	» 85
» 50	Percaline........	» 25
1ᵏ 500	Crin..............	8 62
	Façon............	7 »
	Couture et apprêt..	1 25
	Clous et ficelle.....	1 »
	Menus frais.......	» 25
	Prix en blanc...	21 70

Prix des différents bois avec roulettes

	fr. c.
En Acajou............	14 »
En Palissandre.........	17 »

ÉTOFFES

Tendues

Quantité m. c.	EN	fr. c.
» 70	Reps............	4 90
» 90	Velours..........	10 80
1 »	Peau ou maroquin.	11 »
» 70	Drap............	7 70

Capitonnées

m. c.	EN	fr. c.
» 80	Reps............	5 60
1 25	Velours..........	15 »
1 1/2	Peau ou maroquin..	16 50
» 80	Drap............	8 80

Prix net non compris le bois

Tendues

EN	fr. c.
Reps...........	33 26
Velours........	39 16
Peau..........	39 36
Drap.........	36 06

Capitonnées

EN	fr. c.
Reps...........	36 72
Velours........	46 12
Peau..........	47 62
Drap.........	39 92

PASSEMENTERIES

m. c.		fr. c.	m. c.		fr. c.
1 »	Lézarde à s.......	» 90	1 »	Lézarde unie.....	» 32
2 50	Frange en 18ᵉ..	8 12	315	Clous dorés......	2 83
16	Boutons à capiton..	» 40			

p. 100 en plus, { Frais généraux ____
Bénéfice...... ____
Total.... ____

ALBUM N° 7 QUÉTIN

Planche N° 33

CHAISE FUMEUSE
à ceinture

Garnitures tendues

Quantité m. c.		fr. c.
3 50	Sangle	» 42
7 »	Élastiques	1 40
» 30	Toile forte	» 37
» 45	— embourrure	» 38
» 62	— blanche	» 40
» 50	Percaline	» 25
1ᵏ 500	Crin	8 62
	Façon	5 »
	Couture et apprêt	1 25
	Clous et ficelle	1 »
	Menus frais	» 25
	Prix en blanc	19 34

Garnitures capitonnées

Quantité m. c.		fr. c.
» 50	Sangle	» 42
7 »	Élastiques	1 40
» 30	Toile forte	» 37
» 35	— embourrure	» 29
» 95	— blanche	» 85
» 50	Percaline	» 25
1ᵏ 500	Crin	8 62
	Façon	7 »
	Couture et apprêt	1 25
	Clous et ficelle	1 »
	Menus frais	» 25
	Prix en blanc	21 70

Prix des différents bois avec roulettes

	fr. c.
Bois Acajou	16 »
Bois noir	18 »
Palissandre	24 »

ÉTOFFES

Tendues

Quantité m. c.	EN	fr. c.
» 65	Reps	4 55
» 85	Velours	10 20
1 »	Peau ou maroquin	11 »
» 65	Drap	7 15

Capitonnée

Quantité m. c.	EN	fr. c.
» 75	Reps	5 25
1 20	Velours	14 40
1 1/2	Peau ou maroquin	16 50
» 75	Drap	8 25

Prix net non compris le bois

Tendues

EN	fr. c.
Reps	27 04
Velours	32 69
Peau	33 49
Drap	29 04

Capitonnées

EN	fr. c.
Reps	30 50
Velours	39 65
Peau	41 75
Drap	33 50

PASSEMENTERIES

Quantité m. c.		fr. c.
3 50	Lézarde à s	3 15
16	Boutons à capiton	» 40

Quantité m. c.		fr. c.
3 50	Lézarde unie	1 12
315	Clous dorés	2 83

p. 100 en plus.
- Frais généraux
- Bénéfice
- Total

ALBUM N° 7 QUÉTIN

CHAISE CHAUFFEUSE
dossier garni

Planche N° 34

Garnitures tendues

Quantité m. c.		fr. c.
4 80	Sangle............	» 57
8 »	Élastiques.........	1 60
» 75	Toile forte........	» 93
» 75	— embourrure..	» 63
1 10	— blanche	» 71
» 60	Percaline.........	» 30
2ᵏ 50	Crin..............	14 37
	Façon............	9 »
	Couture et apprêt..	1 »
	Clous et ficelle.....	1 »
	Menus frais.......	» 25
	Prix en blanc..	30 36

Garnitures capitonnées

Quantité m. c		fr. c.
4 80	Sangle............	» 57
8 »	Élastiques.........	1 60
» 75	Toile forte........	» 93
» 40	— embourrure..	» 34
1 40	— blanche.....	1 26
» 60	Percaline.........	» 30
2ᵏ 50	Crin..............	14 37
	Façon............	11 »
	Couture et apprêt..	1 25
	Clous et ficelle.....	1 25
	Menus frais.......	» 25
	Prix en blanc...	33 12

Prix des différents bois avec roulettes

	fr. c.
En Acajou...........	15 »
En Bois noir.........	17 »
En Palissandre.......	28 »

ETOFFES

Tendues

Quantité m. c.	EN	fr. c.
1 12	Reps............	7 84
1 70	Velours..........	20 40
1 12	Damas laine et soie.	15 68
2 »	Damas de Lyon....	36 »
2 »	Peau ou maroquin..	22 »
1 12	Drap............	12 32

Capitonnées

Quantité m. c.	EN	fr. c.
1 35	Reps............	9 45
1 95	Velours..........	23 40
1 35	Damas laine et soie.	18 90
2 40	Damas de Lyon....	43 20
2 1/2	Peau ou maroquin..	27 50
1 35	Drap............	14 85

Prix net non compris le bois

Tendues

EN	fr. c.
Reps........	41 80
Velours......	54 36
Damas laine et soie.	49 64
Damas de Lyon....	72 36
Peau........	55 96
Drap........	46 28

Capitonnées

EN	fr. c.
Reps........	46 87
Velours......	60 82
Damas laine et soie.	56 32
Damas de Lyon....	83 02
Peau........	64 92
Drap........	52 27

PASSEMENTERIES

Quantité m. c.		fr. c.
4 »	Lézarde à s.......	3 60
4 »	Biais dents de rat..	6 »
28	Boutons à capiton..	» 70

Quantité m. c.		fr. c.
4 »	Lézarde unie.....	1 28
370	Clous dorés.......	3 33

p. 100 en plus.

Frais généraux	
Bénéfices.....	
Total...	

ALBUM N° 7 QUÉTIN PRIE-DIEU A RAMPE GARNIE

Planche N° 35

Garnitures tendues

Quantité m. c.		fr. c.
3 30	Sangle..	» 39
» 60	Toile d'embourrure...........................	» 51
» 60	— blanche..................................	» 39
» 50	Percaline...	» 25
1ᵏ 200	Crin..	6 90
	Façon...	4 »
	Couture et apprêt............................	» 50
	Clous et ficelle................................	» 75
	Menus frais.....................................	» 25
	Prix en blanc........................	13 94

Prix des différents bois

	fr. c.
A balustre en Acajou........	9 »
— en Bois noir.....	12 »
Croix sculptée en Acajou........	14 »
— en Bois noir.....	17 »

ÉTOFFES
Tendues

Quantité m. c.	EN	fr. c.
» 65	Reps.............................	4 55
» 85	Velours.........................	10 20
» 65	Drap.............................	7 15

Prix net non compris le bois
Tendues

	EN	fr. c.
	Reps.............................	21 64
	Velours.........................	27 29
	Drap.............................	24 24

PASSEMENTERIES

Quantité m. c.		fr. c.
3 50	Lézarde à s....................................	3 15

p. 100 en plus. { Frais généraux
Bénéfice......
Total.... }

ALBUM N° 7 QUÉTIN

CHAISE LÉGÈRE

Planche N° 37

divers styles

Garnitures tendues			Garnitures capitonnées			Prix des différents bois	
Quantité			Quantité				
m. c.		fr. c.	m. c.		fr. c.		fr. c.
2 70	Sangle............	» 32	2 70	Sangle	» 32	A panneau verni noir et mat.....	17 50
» 30	Toile embourrure..	» 25	» 30	Toile embourrure..	» 25	A ruban id.	17 50
» 32	— blanche......	» 20	» 60	— blanche......	» 54	A perles id.	23 »
» 45	Percaline........	» 23	» 45	Percaline........	» 23	Louis XVI Bois noir............	30 »
1ᵏ »	Crin.............	5 75	1ᵏ »	Crin.............	5 75	Louis XVI Laquée	32 »
	Façon	2 50		Façon	3 »	Louis XVI Bois doré	44 »
	Couture et apprêt..	» 25		Couture et apprêt..	» 50		
	Clous et ficelle.....	» 50		Clous et ficelle.....	» 50		
	Menus frais	» 25		Menus frais	» 25		
	Prix en blanc...	10 25		Prix en blanc...	11 34		

ETOFFES						Prix net non compris le bois			
Tendues			Capitonnées			Tendues		Capitonnées	
Quantité	EN		Quantité	EN		EN		EN	
m. c.		fr. c.	m. c.		fr. c.		fr. c.		fr. c.
» 27	Reps............	1 89	» 32	Reps............	2 24	Reps...	13 40	Reps.	15 24
» 52	Velours..........	6 24	» 62	Velours..........	7 44	Velours	17 75	Velours	20 44
» 27	Damas laine et soie.	3 78	» 32	Damas laine et soie.	4 48	Damas laine et soie.	15 29	Damas laine et soie.	17 48
» 55	Damas de Lyon....	9 90	» 65	Damas de Lyon....	11 70	Damas de Lyon	22 25	Damas de Lyon	25 54
1 »	Peau ou maroquin .	11 »	1 »	Peau ou maroquin..	11 »	Peau.........	22 51	Peau.........	24 »
» 27	Drap	2 97	» 32	Drap	3 52	Drap.........	14 48	Drap.........	16 52
» 27	Satin soie uni en 140	7 56	» 32	Satin soie uni en 140	8 96	Satin soie uni .	19 91	Satin soie uni .	22 80

PASSEMENTERIES

Quantité			Quantité				
m. c.		fr. c.	m. c.		fr. c.		
1 40	Lézarde à s........	1 26	1 40	Lézarde unie	» 44	p. 100 en plus. { Frais généraux	
1 40	Biais dents de rat..	2 10	120	Clous dorés	1 08	Bénéfice......	
16	Boutons à capiton..	» 40				Total....	

ALBUM N° 7 QUÉTIN **CHAISE LÉGÈRE**

Planche N° 37 Genre escargot

Garnitures tendues			Garnitures capitonnées			Prix des différents bois	
Quantité m. c.		fr. c.	Quantité m. c.		fr. c.		fr. c.
2 70	Sangle............	» 32	2 70	Sangle............	» 32	Bois noir............	14 »
» 30	Toile embourrure..	» 25	» 30	Toile embourrure..	» 25		
» 32	— blanche......	» 20	» 60	— blanche......	» 54	Id. filets or........	16 »
» 45	Percaline.........	» 23	» 45	Percaline.........	» 23		
0ᵏ700	Crin.............	4 02	0ᵏ700	Crin.............	4 02	Id. doré...........	28 »
	Façon............	2 50		Façon............	3 »		
	Couture et apprêt..	» 25		Couture et apprêt..	» 50		
	Clous et ficelle....	» 50		Clous et ficelle.....	» 50		
	Menus frais.......	» 25		Menus frais......	» 25		
	Prix en blanc..	8 52		Prix en blanc...	9 61		

ETOFFES						Prix net non compris le bois			
	Tendues			Capitonnées			Tendues		Capitonnées
Quantité m. c	EN	fr. c.	Quantité m. c.	EN	fr. c.	EN	fr. c.	EN	fr. c.
» 27	Reps............	1 89	» 32	Reps............	2 24	Reps..........	11 67	Reps..........	13 51
» 52	Velours..........	6 24	» 62	Velours..........	7 44	Velours.......	16 02	Velours.......	18 71
» 27	Damas laine et soie.	3 78	» 32	Damas laine et soie.	4 48	Damas laine et soie.	13 56	Damas laine et soie.	15 75
» 55	Damas de Lyon....	9 90	» 65	Damas de Lyon ...	11 70	Damas de Lyon	20 52	Damas de Lyon	23 81
1 »	Peau ou maroquin..	11 »	1 »	Peau ou maroquin...	11 »	Peau..........	20 78	Peau..........	22 27
» 27	Drap............	2 97	» 32	Drap............	3 52	Drap..........	12 75	Drap..........	14 79
» 27	Satin soie uni en 140	7 56	» 32	Satin soie uni en 140	8 96	Satin soie uni.	18 18	Satin soie uni .	21 07

PASSEMENTERIES							
Quantité m. c.		fr. c.	Quantité m. c.		fr. c.		Frais généraux
1 40	Lézarde à s.......	1 26	1 40	Lézarde unie......	» 44	p. 100 en plus.	Bénéfice......
1 40	Biais dents de rat..	2 10	120	Clous dorés.......	1 08		
16	Boutons à capiton .	» 40					TOTAL....

ALBUM N° 7 QUÉTIN TABOURET DE PIANO

Planche N° 39

Garnitures tendues

Quantité		fr. c.
m. c.		
» 85	Sangle............	» 10
» 40	Toile embourrure.	» 34
» 50	— blanche.....	» 32
» 15	Percaline........	» 08
0ᵏ 500	Crin.............	2 87
	Façon............	3 »
	Couture et apprêt.	» 25
	Clous et ficelle.....	» 50
	Menus frais.......	» 25
	Prix en blanc..	7 71

Garnitures capitonnées

Quantité		fr. c.
m. c.		
» 85	Sangle............	» 10
» 40	Toile embourrure..	» 34
» 62	— blanche......	» 55
» 15	Percaline.........	» 08
0ᵏ 500	Crin.............	2 87
	Façon............	4 »
	Couture et apprêt..	» 50
	Clous et ficelle.....	» 50
	Menus frais.......	» 25
	Prix en blanc...	9 19

Prix des différents bois

		fr. c.
Ordinaire	Acajou.......	12 »
Id.	Bois noir.....	15 »
Id.	Palissandre...	20 »
Louis XV à 4 pieds	Acajou.......	35 »
Id. Id.	Bois noir.....	38 »
Id. Id.	Palissandre...	46 »

ETOFFES

	Tendues			Capitonnées			Prix net non compris le bois			
							Tendues		Capitonnées	
Quantité	EN	fr. c.	Quantité	EN	fr. c.		EN	fr. c.	EN	fr. c.
m. c.			m. c.							
» 25	Reps............	1 75	» 31	Reps............	2 17		Reps........	10 49	Reps........	12 69
» 50	Velours..........	6 »	» 62	Velours..........	7 44		Velours......	14 74	Velours......	17 96
» 25	Damas laine et soie.	3 50	» 31	Damas laine et soie.	4 34		Damas laine et soie.	12 24	Damas laine et soie.	14 86
» 50	Damas de Lyon....	9 »	» 80	Damas de Lyon....	14 40		Damas de Lyon	18 43	Damas de Lyon	25 61
1 »	Peau ou maroquin..	11 »	1 »	Peau ou maroquin..	11 »		Peau........	19 74	Peau........	21 52
» 25	Drap............	2 75	» 31	Drap............	3 41		Drap........	11 49	Drap........	13 93
» 25	Satin soie uni en 140	7 »	» 31	Satin soie uni en 140	8 68		Satin soie uni.	16 43	Satin soie uni.	19 89
» 25	Moleskine.........	1 »	» 31	Moleskine.........	1 24		Moleskine....	10 06	Moleskine....	12 08

PASSEMENTERIES

Quantité		fr. c.	Quantité		fr. c.			
m. c.			m. c.					
1 15	Lézarde à s.......	1 03	1 15	Lézarde unie......	» 36	p. 100 en plus.	Frais généraux	
1 15	Biais dents de rat..	1 72	110	Clous dorés.......	» 99		Bénéfice......	
12	Boutons à capiton..	» 30					Total....	

ALBUM N° 7 QUÉTIN

Planche N° 40

PUFF BOIS APPARENT
de 0^m65 de diamètre

Garnitures tendues			Garnitures capitonnées			Prix des différents bois avec roulettes		
Quantité m. c.		fr. c	Quantité m. c.		fr. c.			fr. c.
5 »	Sangle............	» 60	5 »	Sangle...........	» 60			
12 »	Élastiques........	3 »	12 »	Élastiques........	3 »			
» 80	Toile forte.......	1 »	» 80	Toile forte.......	1 »	En Bois noir......		35 »
» 90	— embourrure..	» 76	» 90	— embourrure..	» 76			
1 90	— blanche.....	» 58	1 10	— blanche.....	» 99	En Palissandre.....		48 »
» 65	Percaline........	» 33	» 65	Percaline........	» 33			
2ᵏ »	Crin.............	11 50	2ᵏ »	Crin.............	11 50	En Bois doré......		70 »
	Façon............	8 »		Façon............	12 »			
	Couture et apprêt..	» 75		Couture et apprêt..	1 »			
	Clous et ficelle.....	1 »		Clous et ficelle.....	1 25			
	Menus frais.......	» 50		Menus frais.......	» 50			
	Prix en blanc....	28 02		Prix en blanc....	32 93			

ETOFFES

Tendues			Capitonnées			Tendues		Capitonnées	
Quantité m. c.	EN	fr. c.	Quantité m. c.	EN	fr. c.	EN	fr. c.	EN	fr. c.
1 65	Velours..........	19 80	2 »	Velours..........	24 »	Velours......	49 62	Velours......	59 73
1 75	Damas de Lyon...	31 50	2 10	Damas de Lyon....	37 80	Damas de Lyon	62 52	Damas de Lyon	74 73
» 85	Drap............	9 35	1 05	Drap............	11 55	Drap.........	39 17	Drap.........	47 28
» 85	Satin soie uni en 140	23 80	1 05	Satin soie uni en 140	29 40	Satin soie uni.	54 82	Satin soie uni.	66 33

PASSEMENTERIES

Quantité m. c.		fr. c.	Quantité m. c.		fr. c.			
2 »	Lézarde à s.......	1 80	30	Boutons à capitons.	1 »	p. 100 en plus. {	Frais généraux Bénéfice......	
2 »	Biais dents de rat..	3 »					TOTAL...	

ALBUM N° 7 QUÉTIN

FAUTEUIL PUFF

Planche N° 17

Garnitures tendues

Quantité m. c.		fr. c.
»	Bois et roulettes	12 50
6 50	Sangle.......	» 78
9 »	Élastiques....	2 25
1 50	Toile forte....	1 87
1 70	— embourrure..	1 44
2 70	— blanche.	1 75
» 70	Percaline.....	» 35
4ᵏ »	Crin.........	23 »
	Façon........	13 »
	Couture et apprêt	1 50
	Clous et ficelle.	1 25
	Menus frais...	» 50
	Prix en blanc.	60 19

Garnitures capitonnées

Quantité m. c.		fr. c.
»	Bois et roulettes	12 50
6 50	Sangle.......	» 78
9 »	Élastiques....	2 25
1 50	Toile forte....	1 87
» 60	— embourrure..	» 51
4 10	— blanche.	3 69
» 70	Percaline.....	» 35
4ᵏ »	Crin.........	23 »
	Façon........	15 »
	Couture et apprêt..	2 »
	Clous et ficelle.	1 25
	Menus frais...	» 50
	Prix en blanc.	63 70

PASSEMENTERIES

en soie

Quantité m. c.		fr. c.
2 20	Frange.......	26 40
2 40	Lézarde à s...	2 16
2	Glands......	6 »
	Total.....	34 56

en laine et soie

Quantité m. c.		fr. c.
2 20	Frange.......	15 40
2 40	Lézarde à s...	2 16
2	Glands......	3 50
	Total.....	21 06

en laine

Quantité m. c.		fr. c.
2 20	Frange.......	7 15
2 40	Lézarde à s...	2 16
2	Glands......	2 60
	Total.....	11 91

pour la Perse

Quantité m. c.		fr. c.
3 50	Frange à boulots.	3 85
5 »	Galon frisé...	1 50
	Façon volant..	2 »
	Total.....	7 35

ÉTOFFES

Tendues

Quantité m. c.	EN	fr. c.
2 10	Damas laine...	11 02
2 10	Reps.........	14 70
3 50	Velours.......	42 »
2 10	Satin français.	18 90
4 70	Perse avec volant..	11 75
2 10	Damas laine et soie.	29 40
4 70	Damas de Lyon	84 60
2 10	Satin soie uni en 1⁴⁰	58 80

Capitonnées

Quantité m. c.	EN	fr. c.
2 45	Damas laine...	12 86
2 45	Reps.........	17 15
4 90	Velours.......	58 80
2 45	Satin français.	22 05
5 »	Perse avec volant..	12 50
2 45	Damas laine et soie.	34 30
5 40	Damas de Lyon	97 20
2 45	Satin soie uni en 1⁴⁰.	68 60

Prix net couvert

Tendues

EN	fr. c.
Damas laine....	83 12
Reps..........	86 80
Velours........	114 10
Satin français....	91 »
Perse avec volant...	79 29
Damas laine et soie..	110 65
Damas de Lyon.....	179 35
Satin soie uni.......	153 55

Capitonnées

EN	fr. c.
Damas laine........	89 72
Reps.............	94 01
Velours...........	135 66
Satin français......	98 91
Perse avec volant...	84 80
Damas laine et soie..	120 31
Damas de Lyon.....	196 71
Satin soie uni......	168 11

| 51 | Boutons à capitons..................... | 1 25 |

p. 100 en plus.
- Frais généraux
- Bénéfice......
- TOTAL....

ALBUM N° 7 QUÉTIN

Planche N° 17

CHAISE PUFF

à mognons

Garnitures tendues

Quantité m. c.		fr. c.
»	Bois et roulettes	11 »
5 45	Sangle	» 65
8 »	Élastiques	1 60
1 40	Toile forte	1 75
1 30	— embourrure	1 10
2 »	— blanche	1 30
» 65	Percaline	» 33
3ᵏ »	Crin	17 25
	Façon	11 »
	Couture et apprêt	1 25
	Clous et ficelle	1 »
	Menus frais	» 25
	Prix en blanc	48 48

Garnitures capitonnées

Quantité m. c.		fr. c.
»	Bois et roulettes	11 »
5 45	Sangle	» 65
8 »	Élastiques	1 60
1 40	Toile forte	1 75
» 60	— embourrure	» 51
3 20	— blanche	2 88
» 65	Percaline	» 33
3ᵏ »	Crin	17 25
	Façon	14 »
	Couture et apprêt	1 50
	Clous et ficelle	1 »
	Menus frais	» 25
	Prix en blanc	52 72

PASSEMENTERIES

en soie

Quantité m. c.		fr. c.
2 »	Frange	24 »
2 »	Lézarde à s	1 80
	Total	25 80

en laine et soie

Quantité m. c.		fr. c.
2 »	Frange	14 »
2 »	Lézarde à s	1 80
	Total	15 80

en laine

Quantité m. c.		fr. c.
2 »	Frange	6 50
2 »	Lézarde à s	1 80
	Total	8 30

pour la Perse

Quantité m. c.		fr. c.
3 30	Frange à toulots	3 65
7 »	Galon frisé	2 10
	Façon volant	1 75
	Total	7 48

ETOFFES

Tendues

Quantité m. c.	EN	fr. c.
1 50	Damas laine	7 87
1 50	Reps	10 50
2 85	Velours	34 20
1 50	Satin français	13 50
3 »	Perse avec volant	7 50
1 50	Damas laine et soie	21 »
3 35	Damas de Lyon	60 30
1 50	Satin soie uni en 140	42 »

Capitonnées

Quantité m. c.	EN	fr. c.
1 95	Damas laine	10 23
1 95	Reps	13 65
3 80	Velours	45 60
1 95	Satin français	17 55
3 30	Perse avec volant	8 25
1 95	Damas laine et soie	27 30
4 25	Damas de Lyon	76 50
1 95	Satin soie uni en 140	54 60

Prix net couverte

Tendues

EN	fr. c.
Damas laine	64 65
Reps	67 28
Velours	90 98
Satin français	70 28
Perse avec volant	63 46
Damas laine et soie	85 28
Damas de Lyon	134 58
Satin soie uni	116 28

Capitonnées

EN	fr. c.
Damas laine	72 4
Reps	75 8
Velours	107 7
Satin français	79 7
Perse avec volant	69 6
Damas laine et soie	96 9
Damas de Lyon	156 1
Satin soie uni	134 2

| 46 | Boutons à capiton | 1 15 |

p. 100 en plus. { Frais généraux / Bénéfice / Total

ALBUM N° 7 QUÉTIN

CANAPÉ PUFF
de 160

Planche n° 18

Garnitures tendues

Quantité m. c.		fr. c.
» »	Bois et roulettes	22 »
17 »	Sangle.......	2 04
27 »	Élastiques ..	6 75
3 20	Toile forte....	4 »
3 25	— embourrure..	2 76
5 05	— blanche..	3 28
1 65	Percaline.....	» 83
9k »	Crin........	51 75
	Façon.......	28 »
	Couture et apprêt.	2 25
	Clous et ficelle.	2 »
	Menus frais...	» 75
	Prix en blanc.	126 41

Garnitures capitonnées

Quantité m. c.		fr. c.
» »	Bois et roulettes	22 »
17 »	Sangle	2 04
27 »	Élastiques ...	6 75
3 20	Toile forte...	4 »
1 65	— embourrure..	1 40
7 05	— blanche..	6 34
1 65	Percaline.....	» 83
9k »	Crin	51 75
	Façon........	32 »
	Couture et apprêt.	2 75
	Clous et ficelle.	2 »
	Menus frais...	» 75
	Prix en blanc.	132 61

PASSEMENTERIES

en soie

Quantité m. c.		fr. c.
3 90	Frange.......	46 80
3 80	Lézarde à s...	3 42
2	Glands.......	6 »
	Total...	56 22

en laine et soie

Quantité m. c.		fr. c.
3 90	Frange.....	27 30
3 80	Lézarde à s...	3 42
2	Glands.......	3 50
	Total..	34 22

en laine

Quantité m. c.		fr. c.
3 90	Frange.......	12 67
3 80	Lézarde à s ..	3 42
2	Glands.....	2 60
	Total ..	18 69

pour la Perse

Quantité m. c.		fr. c.
6 60	Frange à boulets..	7 26
8 70	Galon frisé ..	2 61
	Façon volant..	4 »
	Total...	13 87

ÉTOFFES

Tendues

Quantité m. c.	EN	fr. c.
4 10	Damas laine...	21 52
4 10	Reps........	28 70
7 85	Velours......	94 20
4 10	Satin français.	36 90
7 »	Perse avec volant	17 50
4 10	Damas laine et soie.	57 40
9 50	Damas de Lyon	171 »
4 10	Satin soie uni en 140.	114 80

Capitonnées

Quantité m. c.	EN	fr. c.
5 15	Damas laine ..	27 03
5 15	Reps........	36 05
10 40	Velours......	124 80
5 15	Satin français.	46 35
10 10	Perse avec volant	25 25
5 15	Damas laine et soie.	72 10
12 »	Damas de Lyon	216 »
5 15	Satin soie uni en 140.	144 20

Prix net couvert

Tendues

EN	fr. c.
Damas laine.......	166 02
Reps...........	173 80
Velours...........	239 30
Satin français	182 »
Perse avec volant...	157 78
Damas laine et soie.	218 03
Damas de Lyon.....	353 63
Satin soie uni... ..	297 43

Capitonnées

EN	fr. c.
Damas laine.......	180 73
Reps...........	189 75
Velours..........	278 50
Satin français	200 05
Perse avec volant...	174 13
Damas laine et soie.	241 33
Damas de Lyon.....	407 23
Satin soie uni	335 43

Quantité		fr. c.
96	Boutons à capiton..................	2 40

p. 100 en plus. { Frais généraux | Bénéfice...... | Total... }

ALBUM N° 7 QUÉTIN
Planche N° 19

CHAISE POLONAISE A CROSSES

PASSEMENTERIES

Garnitures tendues			Garnitures capitonnées			en soie			en laine et soie		
Quantité m. c.		fr. c.	Quantité m. c.		fr. c.	Quantité m. c.		fr. c.	Quantité m. c.		fr. c.
»	Bois et roulettes	15 50	»	Bois et roulettes	15 50	1 95	Frange	23 40	1 95	Frange	13 65
5 40	Sangle	» 65	5 40	Sangle	» 65	2 35	Lézarde à s...	2 11	2 35	Lézarde à s...	2 11
8 »	Élastiques	1 60	8 »	Élastiques	1 60	4	Glands	12 »	4	Glands	7 »
1 30	Toile forte	1 62	1 30	Toile forte	1 62		Total	37 51		Total	22 76
1 30	— embourrure	1 10	» 80	— embourrure	» 68						
2 »	— blanche	1 30	3 30	— blanche	2 97		**en laine**			**pour la Perse**	
» 60	Percaline	» 30	« 60	Percaline	» 30	Quantité			Quantité		
3ᵏ 500	Crin	20 12	3ᵏ 500	Crin	20 12	m. c.		fr. c.	m. c.		fr. c.
	Façon	12 »		Façon	14 »	1 95	Frange	6 33	3 20	Frange à boulots	3 52
	Couture et apprêt	1 50		Couture et apprêt	1 50	2 35	Lézarde à s...	2 11	8 50	Galon frisé	2 55
	Clous et ficelle	1 »		Clous et ficelle	1 »	4	Glands	5 20		Façon volant	2 »
	Menus frais	» 50		Menus frais	» 50		Total	13 64		Total	8 07
	Prix en blanc	57 19		Prix en blanc	60 44						

ÉTOFFES

Prix net couverte

Tendues			Capitonnées			Tendues			Capitonnées		
Quantité m. c.	EN	fr. c.	Quantité m. c.	EN	fr. c.	EN		fr. c.	EN		fr. c.
1 90	Damas laine	9 97	2 10	Damas laine	11 02	Damas laine		80 80	Damas laine		86 30
1 90	Reps	13 30	2 10	Reps	14 70	Reps		84 13	Reps		89 98
3 15	Velours	37 80	3 75	Velours	45 »	Velours		108 63	Velours		120 28
1 90	Satin français	17 10	2 10	Satin français	18 90	Satin français		87 93	Satin français		94 18
3 30	Perse avec volant	8 25	4 »	Perse avec volant	10 »	Perse avec volant		73 51	Perse avec volant		79 71
1 90	Damas laine et soie	26 60	2 10	Damas laine et soie	29 40	Damas laine et soie		106 55	Damas laine et soie		113 80
3 80	Damas de Lyon	68 40	4 65	Damas de Lyon	83 70	Damas de Lyon		163 10	Damas de Lyon		182 85
1 90	Satin soie uni en 1,40	53 20	2 10	Satin soie uni en 1,40	58 80	Satin soie uni		147 90	Satin soie uni		137 95

				fr. c.			
48	Boutons à capiton			1 20	p. 100 en plus.	Frais généraux	
						Bénéfice	
						TOTAL	

ALBUM N° 7 QUÉTIN — FAUTEUIL POLONAIS

Planche N° 19

Garnitures tendues

Quantité m. c.		fr. c.
» »	Bois et roulettes	18 »
6 50	Sangle	» 78
9 »	Élastiques	2 25
1 70	Toile forte	2 12
2 10	— embourrure	1 78
3 90	— blanche	2 53
» 70	Percaline	» 35
4k 500	Crin	25 87
	Façon	15 »
	Couture et apprêt	1 75
	Clous et ficelle	1 25
	Menus frais	» 50
	Prix en blanc	**72 18**

Garnitures capitonnées

Quantité m. c.		fr. c.
» »	Bois et roulettes	18 »
6 50	Sangle	» 78
9 »	Élastiques	2 25
1 70	Toile forte	2 12
1 »	— embourrure	» 85
4 30	— blanche	3 87
» 70	Percaline	» 35
4k 500	Crin	25 87
	Façon	18 »
	Couture et apprêt	2 »
	Clous et ficelle	1 50
	Menus frais	» 50
	Prix en blanc	**76 09**

PASSEMENTERIES

en soie

Quantité m. c.		fr. c.
2 20	Frange	26 40
3 »	Lézarde à s	2 70
4 »	Glands	12 »
	Total	**41 10**

en laine et soie

Quantité m. c.		fr. c.
2 20	Frange	15 40
3 »	Lézarde à s	2 70
4 »	Glands	7 »
	Total	**25 10**

en laine

Quantité m. c.		fr. c.
2 20	Frange	7 15
3 »	Lézarde à s	2 70
4 »	Glands	5 20
	Total	**15 05**

pour la Perse

Quantité m. c.		fr. c.
3 50	Frange à boulets	3 85
7 »	Galon frisé	2 10
	Façon volant	2 »
	Total	**7 95**

ÉTOFFES

Tendues

Quantité m. c.	EN	fr. c.
2 35	Damas laine	12 33
2 35	Reps	16 45
4 50	Velours	54 »
2 35	Satin français	21 15
4 30	Perse avec volant	10 75
2 35	Damas laine et soie	32 90
5 »	Damas de Lyon	90 »
2 40	Satin soie uni en 1.40	67 20

Capitonnées

Quantité m. c.	EN	fr. c.
2 60	Damas laine	13 65
2 60	Reps	18 20
5 30	Velours	63 60
2 60	Satin français	23 40
5 45	Perse avec volant	13 62
2 60	Damas laine et soie	36 40
6 60	Damas de Lyon	118 80
2 60	Satin soie uni en 1.40	72 80

Prix net couvert

Tendues

EN	fr. c.
Damas laine	99 56
Reps	103 68
Velours	141 23
Satin français	108 38
Perse avec volant	90 88
Damas laine et soie	130 18
Damas de Lyon	203 28
Satin soie uni	180 48

Capitonnées

EN	fr. c.
Damas laine	106 04
Reps	110 59
Velours	155 99
Satin français	115 79
Perse avec volant	98 91
Damas laine et soie	138 84
Damas de Lyon	237 24
Satin soie uni	191 24

51	Boutons à capiton		1 25

p. 100 en plus :
- Frais généraux
- Bénéfice
- TOTAL

ALBUM N° 7 QUÉTIN
Planche N° 20

CANAPÉ POLONAIS
de 160

Garnitures tendues

Quantité m. c.		fr. c.
» »	Bois et roulettes	26 »
17 »	Sangle.......	2 04
27 »	Élastiques....	6 75
3 10	Toile forte....	3 87
3 20	— embourrure..	2 72
5 20	— blanche .	3 38
1 75	Percaline.....	» 88
9ᵏ 500	Crin.......	54 62
	Façon.......	30 »
	Couture et apprêt..	1 75
	Clous et ficelle.	2 75
	Menus frais...	» 75
	Prix en blanc	135 51

Garnitures capitonnées

Quantité m. c.		fr. c.
» »	Bois et roulettes	26 »
17 »	Sangle.......	2 04
27 »	Élastiques....	6 75
3 10	Toile forte ...	3 87
1 65	— embourrure..	1 40
7 90	— blanche..	7 11
1 65	Percaline.....	» 88
9ᵏ 500	Crin........	54 62
	Façon........	35 »
	Couture et apprêt.	2 »
	Clous et ficelle.	3 »
	Menus frais...	1 »
	Prix en blanc.	143 67

PASSEMENTERIES

en soie

Quantité m. c.		fr. c.
3 70	Frange.....	44 40
3 70	Lézarde à s...	3 33
4	Glands.......	12 »
	Total....	59 73

en laine et soie

Quantité m. c.		fr. c.
3 70	Frange.......	25 90
3 70	Lézarde à s...	3 33
4	Glands.......	7 »
	Total....	36 23

en laine

Quantité m. c.		fr. c.
3 70	Frange.......	12 02
3 70	Lézarde à s...	3 33
4	Glands.......	5 20
	Total....	20 55

pour la Perse

Quantité m. c.		fr. c.
6 25	Frange à boules..	6 87
10 50	Galon frisé...	3 15
» »	Façon volant..	4 »
	Total....	14 02

ÉTOFFES

Tendues

Quantité m. c.	EN	fr. c.
4 10	Damas laine...	21 52
4 10	Reps.........	28 70
7 50	Velours......	90 »
4 10	Satin français.	36 90
7 60	Perse avec volant	19 »
4 10	Damas laine et soie.	57 40
9 45	Damas de Lyon	170 10
4 10	Satin soie uni en 140	114 80
96	Boutons à capiton	2 40

Capitonnées

Quantité m. c.	EN	fr. c
5 50	Damas laine ...	28 87
5 50	Reps.........	38 50
9 80	Velours	117 60
5 50	Satin français.	49 50
9 80	Perse avec volant	24 50
5 50	Damas laine et soie.	77 »
11 90	Damas de Lyon	214 20
5 50	Satin soie uni en 140	154 »

Prix net couvert

Tendues

EN		fr. c.
Damas laine........		177 58
Reps		184 76
Velours..........		246 06
Satin français ...		192 96
Perse avec volant...		168 53
Damas laine et soie..		229 14
Damas de Lyon.....		365 34
Satin soie uni		310 04

Capitonnées

EN		fr. c.
Damas laine........		195 49
Reps		205 12
Velours...........		284 22
Satin français ...		216 12
Perse avec volant...		184 59
Damas laine et soie.		259 30
Damas de Lyon.....		420 »
Satin soie unie		359 80

p. 100 en plus.
- Frais généraux
- Bénéfice......
- TOTAL....

ALBUM N° 7 QUÉTIN — CHAISE LONGUE PUFF

43

Planche n° 23

Garnitures tendues

Quantité m. c.		fr. c.
»	Bois et roulettes	20 »
18 »	Sangle	2 16
26 »	Élastiques	6 50
2 90	Toile forte	3 62
2 50	— embourrure	2 12
4 15	— blanche	2 69
1 60	Percaline	» 80
9k 200	Crin	52 90
	Façon	25 »
	Couture et apprêt	1 50
	Clous et ficelle	2 50
	Menus frais	» 50
	Prix en blanc	120 29

Garnitures capitonnées

Quantité m. c.		fr. c.
»	Bois et roulettes	20 »
18 »	Sangle	2 16
26 »	Élastiques	6 50
2 90	Toile forte	3 62
1 50	— embourrure	1 27
6 50	— blanche	5 85
1 60	Percaline	» 80
9k 200	Crin	52 90
	Façon	28 »
	Couture et apprêt	1 75
	Clous et ficelle	2 75
	Menus frais	» 75
	Prix en blanc	126 55

PASSEMENTERIES

en soie

Quantité m. c.		fr. c.
3 70	Frange	44 40
3 70	Lézarde à s...	3 33
2	Glands	6 »
	Total	53 73

en laine et soie

Quantité m. c.		fr. c.
3 70	Frange	25 90
3 70	Lézarde à s...	3 33
2	Glands	3 50
	Total	32 73

en laine

Quantité m. c.		fr. c.
3 70	Frange	12 02
3 70	Lézarde à s...	3 30
2	Glands	2 60
	Total	17 92

pour la Perse

Quantité m. c.		fr. c.
6 30	Frange à boules	6 93
8 20	Galon frisé	2 46
»	Façon volant	4 »
	Total	13 39

ETOFFES

Tendues

Quantité m. c.	EN	fr. c.
3 35	Damas laine	17 58
3 35	Reps	23 45
6 15	Velours	73 80
3 40	Satin français	30 60
6 25	Perse avec volant	15 62
3 35	Damas laine et soie	46 90
7 60	Damas de Lyon	136 80
9 »	Peau ou maroquin	99 »
3 50	Drap	38 50
3 35	Satin soie uni en 140	93 80

Capitonnées

Quantité m. c.	EN	fr. c.
4 20	Damas laine	22 05
4 20	Reps	29 40
7 50	Velours	90 »
4 20	Satin français	37 80
7 50	Perse avec volant	18 75
4 20	Damas laine et soie	58 80
10 »	Damas de Lyon	180 »
12 »	Peau ou maroquin	132 »
4 50	Drap	49 50
4 20	Satin soie uni en 140	117 60

Prix net couverte

Tendues

	EN	fr. c.
	Damas laine	155 79
	Reps	161 66
	Velours	212 01
	Satin français	168 81
	Perse avec volant	149 30
	Damas laine et soie	199 92
	Damas de Lyon	310 82
	Peau	237 21
	Drap	176 71
	Satin soie uni	267 82

Capitonnées

	EN	fr. c.
	Damas laine	168 42
	Reps	175 77
	Velours	236 37
	Satin français	184 17
	Perse avec volant	160 59
	Damas laine et soie	219 98
	Damas de Lyon	362 18
	Peau	278 37
	Drap	195 87
	Satin soie uni	299 70

85	Boutons à capiton	2 10	p. 100 en plus.	Frais généraux	
				Bénéfice	
				TOTAL	

ALBUM N° 7 QUÉTIN — CHAISE ANGLAISE

Planche N° 25

Garnitures tendues

Quantité m. c.		fr. c.
»	Bois et roulettes	11 »
5 50	Sangle	» 66
9 »	Élastiques	1 80
1 10	Toile forte	1 37
1 15	— embourrure	» 97
1 80	— blanche	1 17
» 60	Percaline	» 30
2k 600	Crin	14 95
	Façon	9 »
	Couture et apprêt	» 50
	Clous et ficelle	1 »
	Menus frais	» 25
	Prix en blanc	42 97

Garnitures capitonnées

Quantité m. c.		fr. c.
»	Bois et roulettes	11 »
5 50	Sangle	» 66
9 »	Élastiques	1 80
1 10	Toile forte	1 37
» 80	— embourrure	» 68
2 20	— blanche	1 98
» 60	Percaline	» 30
2k 600	Crin	14 95
	Façon	11 »
	Couture et apprêt	» 75
	Clous et ficelle	1 25
	Menus frais	» 25
	Prix en blanc	45 99

PASSEMENTERIES

en soie

Quantité m. c.		fr. c.
1 90	Frange	22 80
1 60	Lézarde à s	1 44
	Total	24 24

en laine et soie

Quantité m. c.		fr. c.
1 90	Frange	13 30
1 60	Lézarde à s	1 44
	Total	14 74

en laine

Quantité m. c.		fr. c.
1 90	Frange	6 17
1 60	Lézarde à s	1 44
	Total	7 61

pour la Perse

Quantité m. c.		fr. c.
3 25	Frange à boulots	3 57
3 50	Galon frisé	1 05
»	Façon volant	1 50
	Total	6 12

ÉTOFFES

Tendues Quantité m. c.	EN	fr. c.	Capitonnées Quantité m. c.	EN	fr. c.
1 45	Damas laine	7 61	1 85	Damas laine	9 71
1 45	Reps	10 15	1 85	Reps	12 95
2 40	Velours	28 80	3 10	Velours	37 20
1 45	Satin français	13 05	1 85	Satin français	16 65
2 75	Perse avec volant	6 87	3 »	Perse avec volant	7 50
1 45	Damas laine et soie	20 30	1 85	Damas laine et soie	25 90
2 75	Damas de Lyon	49 50	3 75	Damas de Lyon	67 50
3 »	Peau ou maroquin	33 »	3 1/2	Peau ou maroquin	38 50
1 45	Drap	15 95	1 85	Drap	20 35
1 45	Satin soie uni en 140	40 60	1 85	Satin soie uni en 140	51 80
1 45	Moleskine	5 80	1 85	Moleskine	7 40

Prix net couverte

Tendues EN	fr. c.	Capitonnées EN	fr. c.
Damas laine	58 19	Damas laine	63 91
Reps	60 73	Reps	67 15
Velours	79 38	Velours	91 40
Satin français	63 63	Satin français	70 85
Perse avec volant	55 96	Perse avec volant	60 21
Damas laine et soie	78 01	Damas laine et soie	87 23
Damas de Lyon	116 71	Damas de Lyon	138 33
Peau	83 58	Peau	92 70
Drap	66 53	Drap	74 55
Satin soie uni en 140	107 81	Satin soie uni	122 63
Moleskine	56 38	Moleskine	61 60

24	Boutons à capiton	» 60

p. 100 en plus.

Frais généraux	
Bénéfices	
TOTAL	

ALBUM N° 7 QUÉTIN — FAUTEUIL ANGLAIS

Planche N° 25

Garnitures tendues			Garnitures capitonnées			PASSEMENTERIES en soie			en laine et soie		
Quantité m. c.		fr. c.	Quantité m. c.		fr. c.	Quantité m. c.		fr. c	Quantité m. c.		fr. c.
» »	Bois et roulettes	17 »	» »	Bois et roulettes	17 »	2 50	Frange......	30 »	2 50	Frange......	17 50
7 70	Sangle......	» 92	7 70	Sangle......	» 92	4 »	Lézard à s...	3 60	4 »	Lézard à s...	3 60
11 »	Élastiques...	2 75	11 »	Élastiques...	2 75	2	Glands......	6 »	2	Glands......	3 50
1 80	Toile forte....	2 25	1 80	Toile forte....	2 25		Total....	39 60		Total....	24 60
2 20	— embourrure..	1 87	» 80	— embourrure.	» 68						
3 03	— blanche..	1 98	3 60	— blanche..	3 24		en laine			pour la Perse	
» 70	Percaline.....	» 35	» 70	Percaline.....	» 35	Quantité			Quantité		
4k500	Crin.......	25 87	4k500	Crin.......	25 87	m. c.		fr. c.	m. c.		fr. c.
	Façon......	15 »		Façon.....	18 »	2 50	Frange......	8 12	5 »	Frange à boulets..	5 50
	Couture et apprêt..	2 »		Couture et apprêt.	2 »	4 »	Lézard à s..	3 60	7 50	Galon frisé....	2 25
	Clous et ficelle.	1 50		Clous et ficelle.	1 75	2	Glands......	2 60	«	Façon volante.	2 »
	Menus frais...	» 50		Menus frais...	» 50		Total....	14 32		Total. ...	9 75
	Prix en blanc.	71 99		Prix en blanc.	75 31						

ÉTOFFES						Prix net couvert					
Tendues			Capitonnées			Tendues			Capitonnées		
Quantité m. c.	EN	fr. c.	Quantité m. c.	EN	fr. c.	EN		fr. c.	EN		fr. c.
2 20	Damas laine...	11 55	2 55	Damas laine...	13 38	Damas laine........		97 86	Damas laine........		103 91
2 20	Reps........	15 40	2 55	Reps........	17 85	Reps.............		101 71	Reps.............		108 38
3 75	Velours......	45 »	5 20	Velours......	62 40	Velours...........		131 31	Velours...........		152 93
2 20	Satin français..	19 80	2 55	Satin français..	22 95	Satin français......		106 11	Satin français......		113 48
4 75	Perse avec volant	11 87	5 15	Perse avec volant	12 87	Perse avec volant...		93 61	Perse avec volant...		98 83
2 20	Damas laine et soie.	30 80	2 55	Damas laine et soie.	35 70	Damas laine........		127 39	Damas laine........		136 51
5 »	Damas de Lyon	90 »	6 40	Damas de Lyon	115 20	Damas de Lyon.....		201 59	Damas de Lyon.....		231 01
5 »	Peau au maroquin..	55 »	7 1/2	Peau ou maroquin..	82 50	Peau.............		141 31	Peau.............		173 03
2 20	Drap........	24 20	2 55	Drap........	28 05	Drap.............		110 51	Drap.............		118 58
2 20	Satin uni en 140	61 60	2 55	Satin uni en 140	71 40	Satin soie uni......		173 19	Satin soie uni......		187 21
2 20	Moleskine....	8 80	2 55	Moleskine....	10 20	Moleskine.........		95 11	Moleskine.........		100 73

38	Boutons à capiton.......................	0 90		p. 100 en plus.	Frais généraux	
					Bénéfice......	
					Total....	

CANAPÉ ANGLAIS
de 180

ALBUM N° 7 QUÉTIN — Planche N° 26

PASSEMENTERIES

Garnitures tendues

Quantité m. c.		fr. c.
» »	Bois et roulettes	30 »
22 »	Sangle	2 64
35 »	Élastiques	8 75
4 »	Toile forte	5 »
3 80	— embourrure	3 23
6 35	— blanche	4 12
1 85	Percaline	» 93
11ᵏ »	Crin	53 25
	Façon	32 »
	Couture et apprêt	4 50
	Clous et ficelle	3 »
	Menus frais	1 »
	Prix en blanc	148 42

Garnitures capitonnées

Quantité m. c.		fr. c.
» »	Bois et roulettes	30 »
22 »	Sangle	2 64
35 »	Élastiques	8 75
4 »	Toile forte	5 »
1 80	— embourrure	1 53
9 80	— blanche	8 82
1 85	Percaline	» 93
11ᵏ »	Crin	53 25
	Façon	38 »
	Couture et apprêt	5 »
	Clous et ficelle	3 50
	Menus frais	1 »
	Prix en blanc	158 42

en soie

Quantité m. c.		fr. c.
4 90	Frange	58 80
5 »	Lézarde à s...	4 50
2	Glands	6 »
	Total	69 30

en laine

Quantité m. c.		fr. c.
4 90	Frange	15 92
5 »	Lézarde à s...	4 50
2	Glands	2 60
	Total	23 02

en laine et soie

Quantité m. c.		fr. c.
4 90	Frange	34 30
5 »	Lézarde à s...	4 50
2	Glands	3 50
	Total	42 30

pour la Perse

Quantité m. c.		fr. c.
8 30	Frange à boulets	9 13
11 »	Galon frisé	3 30
	Façon volant	4 »
	Total	16 43

ÉTOFFES

Tendues

Quantité m. c.	EN	fr. c.
4 20	Damas laine	22 05
4 20	Reps	29 40
8 65	Velours	103 80
4 20	Satin français	37 80
9 »	Perse avec volant	22 50
4 20	Damas laine et soie	58 80
10 »	Damas de Lyon	180 »
11 »	Peau ou maroquin	121 »
4 20	Drap	46 20
4 20	Satin soie uni en 140	117 60
4 20	Moleskine	16 80

Capitonnées

Quantité m. c.	EN	fr. c.
5 10	Damas laine	26 77
5 10	Reps	35 70
11 25	Velours	135 »
5 10	Satin français	45 90
10 50	Perse avec volant	26 25
5 10	Damas laine et soie	71 40
12 40	Damas de Lyon	223 20
16 »	Peau ou maroquin	176 »
5 20	Drap	57 20
5 20	Satin soie uni en 140	145 60
5 20	Moleskine	20 80

Prix net couvert

Tendues

EN	fr. c.
Damas laine	193 49
Reps	200 84
Velours	275 24
Satin français	209 24
Perse avec volant	187 35
Damas laine et soie	249 52
Damas de Lyon	397 72
Peau	292 44
Drap	217 64
Satin soie uni	335 32
Moleskine	188 24

Capitonnées

EN	fr. c.
Damas laine	211 01
Reps	219 94
Velours	319 24
Satin français	230 14
Perse avec volant	203 90
Damas laine et soie	274 92
Damas de Lyon	453 72
Peau	360 24
Drap	244 44
Satin soie uni	376 12
Moleskine	205 04

| 112 | Boutons à capiton | | 2 80 |

p. 100 en plus :
- Frais généraux
- Bénéfice
- TOTAL

ALBUM N° 7 QUÉTIN
14ᵐᵉ livr., Planche N° 107

CHAISE MARIE-ANTOINETTE
à crosses

Garnitures tendues

Quantité m. c.		fr. c.
»	Bois et roulettes	18 »
5 40	Sangle	» 65
8 »	Élastiques	1 60
1 30	Toile forte....	1 62
1 30	— embourrure..	1 10
2 »	— blanche .	1 30
» 60	Percaline.....	» 30
3ᵏ »	Crin	17 25
	Façon	12 »
	Couture et apprêt.	1 »
	Clous et ficelle.	1 25
	Menus frais...	» 50
	Prix en blanc.	56 57

Garnitures capitonnées

Quantité m. c.		fr. c.
»	Bois et roulettes	18 »
5 40	Sangle	» 65
8 »	Élastiques	1 60
1 30	Toile forte....	1 62
» 80	— embourrure...	» 68
3 30	— blanche..	2 97
» 60	Percaline.....	» 30
3ᵏ »	Crin	17 25
	Façon........	14 »
	Couture et apprêt .	1 »
	Clous et ficelle.	1 25
	Menus frais...	» 50
	Prix en blanc.	59 82

PASSEMENTERIES

en soie

Quantité m. c		fr. c.
1 95	Frange.......	23 40
2 25	Lézarde à s . .	2 02
2	Glands.......	6 »
	Total.....	31 42

en laine

Quantité m. c.		fr. c.
1 95	Frange.......	6 33
2 25	Lézarde à s....	2 02
2	Glands.......	2 60
	Total	10 95

en laine et soie

Quantité m. c.		fr. c.
1 95	Frange.......	13 65
2 25	Lézarde	2 02
2	Glands.......	3 50
	Total	19 17

pour la Perse

Quantité m. c.		fr. c.
3 20	Frange à boulets ..	3 52
8 »	Galon frisé....	2 40
»	Façon volant ..	2 »
	Total.....	7 92

ETOFFES

Prix net couverte

Quantité m. c.	Tendues EN	fr. c.	Quantité m. c.	Capitonnées	fr. c.	Tendues EN	fr. c.	Capitonnées EN	fr. c.
1 80	Damas laine...	9 45	2 »	Damas laine...	10 50	Damas laine........	76 97	Damas laine........	82 27
1 80	Reps.......	12 60	2 »	Reps........	14 »	Reps...	80 12	Reps...........	85 77
3 »	Velours.......	36 »	3 60	Velours.......	43 20	Velours.	103 52	Velours.	114 97
1 80	Satin français .	16 20	2 »	Satin français .	18 »	Satin français......	83 72	Satin français	89 77
3 20	Perse avec volant	8 »	3 90	Perse avec volant	9 75	Perse avec volant...	72 49	Perse avec volant...	78 49
1 80	Damas laine et soie.	25 20	2 »	Damas laine et soie.	28 »	Damas laine et soie.	100 94	Damas laine et soie.	107 99
3 65	Damas de Lyon	65 70	4 50	Damas de Lyon	81 »	Damas de Lyon.....	153 69	Damas de Lyon.....	173 24
1 80	Drap.......	19 80	2 »	Drap........	22 »	Drap	87 32	Drap	93 77
1 80	Satin soie uni en 140	50 40	2 »	Satin soie uni en 140	56 »	Satin soie uni en 140	138 39	Satin soie uni......	148 24

| 40 | Boutons à capiton............... | 1 » |

p. 100 en plus { Frais généraux
Bénéfice......
Total...

ALBUM N° 7 QUÉTIN — FAUTEUIL MARIE-ANTOINETTE

14ᵐᵉ livr., Planche N° 107

PASSEMENTERIES

Garnitures tendues

Quantité m. c.		fr. c.
» »	Bois et roulettes	20 »
6 60	Sangle.......	» 79
9 »	Élastiques....	2 25
1 45	Toile forte....	1 81
1 50	— embourrure..	1 27
2 70	— blanche..	1 75
» 70	Percaline.....	» 35
4ᵏ »	Crin.........	23 »
	Façon........	14 »
	Couture et apprêt..	1 25
	Clous et ficelle.	1 50
	Menus frais...	» 50
	Prix en blanc.	68 47

Garnitures capitonnées

Quantité m. c.		fr. c.
» »	Bois et roulettes	20 »
6 60	Sangle.......	» 79
9 »	Élastiques....	2 25
1 45	Toile forte....	1 81
» 65	— embourrure..	» 55
4 10	— blanche.	3 69
» 70	Percaline.....	» 35
4ᵏ »	Crin.........	23 »
	Façon........	16 »
	Couture et apprêt.	1 25
	Clous et ficelle.	1 75
	Menus frais...	» 50
	Prix en blanc.	71 94

en soie

Quantité m. c.		fr. c.
2 20	Frange.......	26 40
2 60	Lézarde à s...	2 34
2	Glands.......	6 »
	Total...	34 74

en laine et soie

Quantité m. c.		fr. c.
2 20	Frange.....	15 40
2 60	Lézarde à s...	2 34
2	Glands.......	3 50
	Total...	21 24

en laine

Quantité m. c.		fr. c.
2 20	Frange.......	7 15
2 68	Lézarde à s...	2 34
2	Glands.......	2 60
	Total...	12 09

pour la Perse

Quantité m. c.		fr. c.
3 70	Frange à boulets..	4 07
5 80	Galon frisé...	1 74
»	Façon volant..	2 »
	Total...	7 81

ÉTOFFES

Tendues

Quantité m. c.	EN	fr. c.
2 15	Damas laine...	11 28
2 15	Reps........	15 05
3 50	Velours......	42 »
2 15	Satin français.	19 35
4 50	Perse avec volant	11 25
2 15	Damas laine et soie..	30 10
4 10	Damas de Lyon	73 80
2 15	Drap.........	23 65
2 15	Satin soie uni en 140.	60 20

Capitonnées

Quantité m. c	EN	fr. c.
2 50	Damas laine..	13 12
2 50	Reps........	17 50
4 80	Velours......	57 60
2 50	Satin français.	22 50
5 »	Perse avec volant	12 50
2 50	Damas laine et soie.	35 »
5 90	Damas de Lyon	106 25
2 50	Drap.........	27 50
2 50	Satin soie uni en 140.	70 »

Prix net couvert

Tendues

EN	fr. c.
Damas laine........	91 84
Reps.............	95 61
Velours..........	122 56
Satin français.....	99 91
Perse avec volant...	87 53
Damas laine et soie..	119 81
Damas de Lyon.....	177 01
Drap.............	104 21
Satin soie uni......	163 41

Capitonnées

EN	fr. c.
Damas laine........	98 15
Reps.............	102 53
Velours..........	142 63
Satin français.....	107 53
Perse avec volant..	93 25
Damas laine et soie..	129 18
Damas de Lyon.....	213 88
Drap.............	112 53
Satin soie uni......	177 68

| 40 | Boutons à capiton................ | 1 » |

p. 100 en plus.

- Frais généraux
- Bénéfice......
- TOTAL...

ALBUM QUÉTIN
14ᵐᵉ livraison

CANAPÉ MARIE-ANTOINETTE
de **160**

PASSEMENTERIES

Garnitures tendues			Garnitures capitonnées			en soie			en laine et soie		
Quantité		fr. c.	Quantité		fr. c.	Quantité		fr. c.	Quantité		fr. c.
m. c.			m. c.			m. c.			m. c.		
»	Bois et roulettes	32 »	»	Bois et roulettes	32 »	3 70	Frange......	44 40	3 70	Frange......	25 90
17 »	Sangle......	2 04	17 »	Sangle......	2 04	3 40	Lézarde à s...	3 06	3 40	Lézarde à s...	3 06
27 »	Élastiques....	6 75	27 »	Élastiques....	6 75	2	Glands......	6 »	2	Glands......	3 50
3 10	Toile forte...	3 87	3 10	Toile forte....	3 87		Total...	53 46		Total....	32 46
3 20	— embourrure..	2 72	1 65	— embourrure..	1 40						
5 05	— blanche.	3 28	7 05	— blanche.	6 34		**en laine**			**pour la Perse**	
1 65	Percaline.....	» 83	1 65	Percaline.....	» 83	Quantité			Quantité		
9ᵏ »	Crin........	51 75	9ᵏ »	Crin........	51 75	m. c.		fr. c.	m. c.		fr. c.
	Façon......	30 »		Façon......	35 »	3 70	Frange......	12 06	6 25	Frange à boulets..	6 87
	Couture et apprêt.	2 50		Couture et apprêt.	3 »	3 40	Lézarde à s...	3 06	9 65	Galon frisé....	2 89
	Clous et ficelle	2 50		Clous et ficelle	2 50	2	Glands......	2 60	»	Façon volant.	4 »
	Menus frais...	1 »		Menus frais...	1 »		Total.....	17 68		Total.....	13 76
	Prix en blanc.	139 24		Prix en blanc.	146 48						

ÉTOFFES Prix net couvert

Tendues			Capitonnées			Tendues			Capitonnées		
Quantité	EN	fr. c.	Quantité	EN	fr. c.	EN		fr. c.	EN		fr. c.
m. c.			m. c.								
4 10	Damas laine..	21 52	5 25	Damas laine...	27 56	Damas laine...		178 44	Damas laine......		193 92
4 10	Reps........	28 70	5 25	Reps........	36 75	Reps.........		185 62	Reps............		203 11
7 50	Velours......	90 »	9 45	Velours......	113 40	Velours.......		246 92	Velours..........		279 76
4 10	Satin français.	36 90	5 25	Satin français.	47 25	Satin français...		193 82	Satin français....		213 61
7 60	Perse avec volant..	19 »	9 50	Perse avec volant..	23 75	Perse avec volant...		172 »	Perse avec volant...		186 19
4 10	Damas laine et soie..	57 40	5 25	Damas laine et soie.	73 50	Damas laine et soie..		229 10	Damas laine et soie..		254 64
9 45	Damas de Lyon	170 10	11 75	Damas de Lyon	211 50	Damas de Lyon....		362 80	Damas de Lyon.....		413 64
4 10	Drap........	45 10	5 25	Drap........	57 75	Drap.........		202 02	Drap............		224 »
4 10	Satin soie uni en 140	114 80	5 25	Satin soie uni en 140	147 »	Satin soie uni......		307 50	Satin soie uni.....		349 14

88	Boutons à capiton.........	2 20	p. 100 en plus. {	Frais généraux
				Bénéfice......
				Total...	

LIT LOUIS XV GARNI

Garnitures capitonnées

Quantité m. c.		fr. c.
»	Bois...	45 »
12 »	Bourrelet...	3 »
1 75	Toile forte...	2 18
8 »	— blanche...	5 20
5 »	Percaline...	2 50
6k »	Crin...	34 50
	Façon...	40 »
	Couture et apprêt...	6 »
	Clous et ficelle...	4 »
	Menus frais...	1 »
	Prix en blanc...	143 38

PASSEMENTERIES

en soie

Quantité m. c.		fr. c.
5 50	Frange...	66 »
12 50	Callé...	36 25
	Total...	102 25

en laine

Quantité m. c.		fr. c.
5 50	Frange...	17 87
12 50	Callé...	11 25
	Total...	29 12

en laine et soie

Quantité m. c.		fr. c.
5 50	Frange...	38 50
12 50	Callé...	15 62
	Total...	54 12

pour la Perse

Quantité m. c.		fr. c.
9 50	Frange à boules...	10 45
9 50	Galon frisé...	2 85
	Façon volant...	5 »
	Total...	18 30

ETOFFES

Capitonnées

Quantité m. c.	EN	fr. c.
7 50	Damas de laine...	39 37
7 50	Reps...	52 50
14 50	Velours...	174 »
7 50	Satin français...	67 50
12 »	Perse avec volant...	30 »
7 50	Damas laine et soie...	105 »
7 50	Damas des Indes...	165 »
7 50	Satin soie uni en 140...	210 »
216	Boutons à capiton...	5 40

Prix net couvert

Capitonnées

	EN	fr. c.
	Damas de laine...	217 27
	Reps...	230 40
	Velours...	351 90
	Satin français...	245 40
	Perse avec volant...	197 08
	Damas laine et soie...	307 90
	Damas des Indes...	416 03
	Satin soie uni en 140...	461 03

p. 100 en plus { Frais généraux
Bénéfice......
Total....

ALBUM N° 7 QUÉTIN

CHAISE CHAUFFEUSE
à rouleau

Planche N° 32

Garnitures capitonnées

Quantité m. c.		fr. c.
»	Bois et roulettes.	14 50
7 50	Sangle	» 90
9 »	Élastiques.	1 80
» 75	Toile forte.	» 93
» 80	Toile embourrure	» 08
2 »	Toile blanche.	1 80
» 75	Percaline	» 38
2k 500	Crin.	14 37
	Façon	12 »
	Couture et apprêt	1 »
	Clous et ficelle	1 50
	Menus frais	» 50
	Prix en blanc	50 36

PASSEMENTERIES

en soie

Quantité m. c.		fr. c.
1 50	Lézarde à s. .	1 35
1 90	Frange.	22 80
2	Glands	6 »
	Total	30 15

en laine et soie

Quantité m. c.		fr. c.
1 50	Lézarde à s. .	1 35
1 90	Frange.	13 30
2	Glands	3 50
	Total.	18 15

en laine

Quantité m. c.		fr. c.
1 50	Lézarde à s	1 35
1 90	Frange en 20 c..	6 17
2	Glands.	2 60
	Total	10 12

ETOFFES

Capitonnées

Quantité m. c.	EN	fr. c.
4 »	Velours.	48 »
2 10	Satin français.	18 90
2 10	Damas laine et soie.	29 40
4 40	Damas de Lyon.	79 20
2 10	Satin soie uni en 140	58 80

| 28 | Boutons à capitons | » 70 |

Prix net couverte

Capitonnées

	EN	fr. c.
	Velours	109 18
	Satin français.	80 08
	Damas laine et soie.	98 61
	Damas de Lyon.	160 41
	Satin soie uni	140 01

p. 100 en plus { Frais généraux _____
Bénéfice. _____
Total . . . _____

ALBUM N° 7 QUÉTIN

Planche N° 40

PUFF

De 0ᵐ 65 c. de diamètre.

Garnitures capitonnées

Quantité m. c.		fr. c.
»	Bois et roulettes.	11 »
5 »	Sangle.	» 60
11 »	Élastiques.	2 75
1 40	Toile forte.	1 75
» 85	Toile embourrure.	» 72
2 10	Toile blanche.	1 89
1 65	Percaline	» 83
2ᵏ500	Crin.	14 37
	Façon	15 »
	Couture et apprêt	1 25
	Clous et ficelle	1 50
	Menus frais	» 50
	Prix en blanc	52 16

PASSEMENTERIES

en soie

Quantité m. c.		fr. c.
1 90	Frange en 25ᶜ	28 50
	Total	28 50

en laine et soie

Quantité m. c.		fr. c.
1 90	Frange en 25ᶜ	19 »
	Total	19 »

en laine

Quantité m. c.		fr. c.
1 90	Frange en 25 c..	7 60
	Total.	7 60

ETOFFES

Capitonnées

Quantité m. c.	EN	fr. c.
2 10	Velours.	25 20
1 05	Satin français.	9 45
1 05	Damas laine et soie.	14 70
2 20	Damas de Lyon	39 60
1 05	Satin soie uni en 140	29 40
46	Boutons à capitons	1 15

Prix net couvert

Capitonnées

	EN	fr. c.
	Velours	86 11
	Satin français	70 36
	Damas laine et soie.	87 01
	Damas de Lyon.	121 41
	Satin soie uni	111 21

Frais généraux	
Bénéfice	
Total . . .	

ALBUM QUÉTIN — FAUTEUIL POMPADOUR

PASSEMENTERIES

Garnitures tendues			Garnitures capitonnées			en soie			en laine et soie		
Quantité		fr. c.	Quantité		fr. c.	Quantité		fr. c.	Quantité		fr. c.
m. c.			m. c.			m. c.			m. c.		
»	Bois et roulettes	18 »	»	Bois et roulettes	18 »	2 25	Frange......	27 »	2 25	Frange......	15 75
6 50	Sangle......	» 78	6 50	Sangle......	» 78	2 60	Lézarde à s...	2 34	2 60	Lézarde à s...	2 34
9 »	Élastiques...	2 25	9 »	Élastiques....	2 25	2	Glands.......	6 »	2	Glands.......	3 50
1 60	Toile forte...	2 »	1 60	Toile forte....	2 »		Total...	35 34		Total...	21 59
1 90	— embourrure..	1 61	» 60	— embourrure..	» 51						
2 80	— blanche.	1 82	4 20	— blanche.	3 78	en laine			pour la Perse		
» 70	Percaline.....	» 35	» 70	Percaline.....	» 35	Quantité			Quantité		
4k 200	Crin.......	24 15	4k 200	Crin.......	24 15	m. c.		fr. c.	m. c.		fr. c.
	Façon.......	15 »		Façon.......	18 »	2 25	Frange......	7 31	3 60	Frange à boulots..	3 96
	Couture et apprêt	1 25		Couture et apprêt	1 50	2 60	Lézarde à s...	2 34	5 50	Galon frisé....	1 65
	Clous et ficelle.	1 50		Clous et ficelle.	1 50	2	Glands.......	2 60		Façon volant..	2 »
	Menus frais...	» 50		Menus frais...	» 50		Total...	12 25		Total...	7 61
	Prix en blanc.	69 21		Prix en blanc.	73 32						

ÉTOFFES — Prix net couvert

Tendues			Capitonnées			Tendues			Capitonnées		
Quantité	EN	fr. c.	Quantité	EN	fr. c.		EN	fr. c.		EN	fr. c.
m. c.			m. c.								
2 25	Damas laine...	11 71	2 50	Damas laine..	13 12		Damas laine.......	93 17		Damas laine......	99 69
2 25	Reps........	15 75	2 50	Reps......	17 50		Reps........	97 21		Reps........	104 07
3 75	Velours......	45 »	5 »	Velours......	60 »		Velours.......	126 46		Velours.....	146 57
2 25	Satin français.	20 25	2 50	Satin français.	22 50		Satin français.....	101 71		Satin français......	109 07
4 60	Perse avec volant	11 50	5 10	Perse avec volant	12 75		Perse avec volant...	88 32		Perse avec volant...	94 68
2 25	Damas laine et soie.	31 50	2 50	Damas laine et soie.	35 »		Damas laine et soie..	122 30		Damas laine et soie..	130 91
4 85	Damas de Lyon.	87 30	5 80	Damas de Lyon	104 40		Damas de Lyon.....	191 85		Damas de Lyon. ...	214 06
2 25	Satin soie uni en 140.	63 »	2 50	Satin soie uni en 140	70 »		Satin soie uni.......	167 55		Satin soie uni......	179 66

									Frais généraux		
40	Boutons à capiton...............			1 »		p. 100 en plus.			Bénéfice......		
									Total..		

ALBUM QUÉTIN

CHAISE POMPADOUR
à genoux

Garnitures tendues			Garnitures capitonnées			PASSEMENTERIES					
						en soie			en laine et soie		
Quantité m. c.		fr. c.	Quantité m. c.		fr. c.	Quantité m. c.		fr. c.	Quantité m. c.		fr. c.
»	Bois et roulettes	15 »	»	Bois et roulettes	15 »	2 »	Frange	24 »	2 »	Frange	14 »
5 50	Sangle	» 66	5 50	Sangle	» 66	2 15	Lézarde à s	1 93	2 15	Lézarde à s	1 93
8 »	Élastiques	1 60	8 »	Élastiques	1 60		Total	25 93		Total	15 93
1 45	Toile forte	1 81	1 45	Toile forte	1 81						
1 40	— embourrure	1 19	» 60	— embourrure	» 51	en laine			pour la Perse		
2 10	— blanche	1 36	3 30	— blanche	2 97	Quantité m. c.		fr. c.	Quantité m. c.		fr. c.
» 65	Percaline	» 33	» 65	Percaline	» 33	2 »	Frange	6 50	3 40	Frange à boulots	3 74
3k 600	Crin	20 70	3k 600	Crin	20 70	2 15	Lézarde à s	1 93	4 25	Galon frisé	1 27
	Façon	12 »		Façon	14 »					Façon volant	1 50
	Couture et apprêt	1 »		Couture et apprêt	1 »						
	Clous et ficelle	1 25		Clous et ficelle	1 50						
	Menus frais	» 25		Menus frais	» 25						
	Prix en blanc	57 15		Prix en blanc	60 33		Total	8 43		Total	6 51

ÉTOFFES						Prix net couverte					
Tendues			Capitonnées			Tendues			Capitonnées		
Quantité m. c	EN	fr. c.	Quantité m. c.	EN	fr. c.	EN		fr. c.	EN		fr. c.
1 55	Damas laine	8 13	2 »	Damas laine	10 50	Damas laine		73 71	Damas laine		79 91
1 55	Reps	10 85	2 »	Reps	14 »	Reps		76 43	Reps		83 41
2 90	Velours	34 80	3 90	Velours	46 80	Velours		100 38	Velours		116 21
1 55	Satin français	13 95	2 »	Satin français	18 »	Satin français		79 53	Satin français		87 41
3 05	Perse avec volant	7 62	3 40	Perse avec volant	8 50	Perse avec volant		71 28	Perse avec volant		75 99
1 55	Damas laine et soie	21 70	2 »	Damas laine et soie	28 »	Damas laine et soie		94 78	Damas laine et soie		104 91
3 40	Damas de Lyon	61 20	4 35	Damas de Lyon	78 30	Damas de Lyon		144 28	Damas de Lyon		165 21
1 55	Satin soie uni en 140	43 40	2 »	Satin soie uni en 140	56 »	Satin soie uni		126 48	Satin soie uni		142 91
32	Boutons à capitons				» 65	p. 100 en plus. {	Frais généraux				
							Bénéfice				
							TOTAL				

ALBUM QUÉTIN

0^me livr., Flanche N° 75

CHAISE LONGUE

deux têtes, genre puff

Garnitures tendues

Quantité m. c.		fr. c.
»	Bois et roulettes	26 »
21 »	Sangle	2 52
27 »	Élastiques	6 75
3 30	Toile forte	4 12
3 »	— embourrure	2 55
4 50	— blanche	2 92
1 70	Percaline	» 85
10^k »	Crin	57 50
	Façon	28 »
	Couture et apprêt	2 25
	Clous et ficelle	1 50
	Menus frais	» 50
	Prix en blanc	135 46

Garnitures capitonnées

Quantité m. c.		fr. c.
»	Bois et roulettes	26 »
21 »	Sangle	2 52
27 »	Élastiques	6 75
3 30	Toile forte	4 12
1 40	— embourrure	1 19
6 10	— blanche	5 49
1 70	Percaline	» 85
10^t »	Crin	57 50
	Façon	30 »
	Couture et apprêt	1 50
	Clous et ficelle	1 50
	Menus frais	» 50
	Prix en blanc	137 92

PASSEMENTERIES

en soie

Quantité m. c.		fr. c
3 80	Frange	45 60
4 »	Lézarde à s	3 60
2	Glands	6 »
	Total	55 20

en laine et soie

Quantité m. c.		fr. c.
3 80	Frange	26 60
4 »	Lézarde à s	3 60
2	Glands	3 50
	Total	33 70

en laine

Quantité m. c.		fr. c.
3 80	Frange	12 35
4 »	Lézarde à s	3 60
2	Glands	2 60
	Total	18 55

pour la Perse

Quantité m. c.		fr c.
6 60	Frange à boulets	7 26
7 80	Galon frisé	2 34
	Façon volant	4 »
	Total	13 60

ETOFFES

Tendues

Quantité m. c.	EN	fr. c.
4 »	Damas laine	21 »
4 »	Reps	28 »
6 90	Velours	82 80
4 »	Satin français	36 »
7 25	Perse avec volant	18 12
4 »	Damas laine et soie	56 »
8 10	Damas de Lyon	145 80
4 »	Satin soie uni en 140	112 »

Capitonnées

Quantité m. c.	EN	fr. c.
5 »	Damas laine	26 25
5 »	Reps	35 »
10 »	Velours	120 »
5 »	Satin français	45 »
8 50	Perse avec volant	21 25
5 »	Damas laine et soie	70 »
11 40	Damas de Lyon	205 20
5 »	Satin soie uni en 140	140 »

Prix net couverte

Tendues

	EN	fr. c.
	Damas laine	175 01
	Reps	182 01
	Velours	236 81
	Satin français	190 01
	Perse avec volant	167 18
	Damas laine et soie	225 16
	Damas de Lyon	336 46
	Satin soie uni	302 66

Capitonnées

	EN	fr. c.
	Damas laine	185 47
	Reps	194 22
	Velours	279 22
	Satin français	204 22
	Perse avec volant	175 52
	Damas laine et soie	244 37
	Damas de Lyon	401 07
	Satin soie uni	335 87

| 110 | Boutons à capiton | 2 75 |

p. 100 en plus

Frais généraux
Bénéfice
Total

ALBUM QUÉTIN

7ᵐᵉ livr., Planche N° 49

CHAISE LONGUE ANGLAISE
à rouleau

Garnitures tendues

Quantité m. c.		fr. c.
»	Bois et roulettes	32 »
20 »	Sangle	2 40
29 »	Élastiques	7 25
3 »	Toile forte	3 75
3 10	— embourrure	2 63
4 25	— blanche	2 76
1 70	Percaline	» 85
10ᵏ »	Crin	57 50
	Façon	28 »
	Couture et apprêt	2 »
	Clous et ficelle	2 50
	Menus frais	1 »
	Prix en blanc	142 64

Garnitures capitonnées

Quantité m. c.		fr. c.
»	Bois et roulettes	32 »
20 »	Sangle	2 40
29 »	Élastiques	7 25
3 »	Toile forte	3 75
1 70	— embourrure	1 44
6 80	— blanche	6 12
1 70	Percaline	» 85
10ᵏ »	Crin	57 50
	Façon	30 »
	Couture et apprêt	2 50
	Clous et ficelle	3 »
	Menus frais	1 »
	Prix en blanc	147 81

PASSEMENTERIES

en soie

Quantité m. c.		fr. c.
4 55	Frange	54 60
5 »	Lézarde à s...	4 50
4	Glands	12 »
	Total	71 10

en laine et soie

Quantité m. c.		fr. c.
4 55	Frange	31 85
5 »	Lézarde à s...	4 50
4	Glands	7 »
	Total	43 35

en laine

Quantité m. c.		fr. c.
4 55	Frange	14 78
5 »	Lézarde à s...	4 50
4	Glands	5 20
	Total	24 48

pour la Perse

Quantité m. c.		fr. c.
8 50	Frange à boulots	9 35
11 »	Galon frisé	3 30
	Façon volant	7 »
	Total	16 65

ETOFFES

Tendues

Quantité m. c.	EN	fr. c.
3 55	Reps	24 85
6 45	Velours	77 40
3 55	Satin français	31 95
6 60	Perse avec volant	16 50
3 55	Damas laine et soie	49 70
7 80	Damas de Lyon	140 40
3 55	Satin soie uni en 140	99 40

Capitonnées

Quantité m. c.	EN	fr. c.
4 55	Reps	31 85
7 90	Velours	94 80
4 55	Satin français	40 95
7 70	Perse avec volant	19 25
4 55	Damas laine et soie	63 70
11 »	Damas de Lyon	198 »
4 55	Satin soie uni en 140	127 40

Prix net couverte

Tendues

EN	fr. c.
Reps	191 97
Velours	244 52
Satin français	199 07
Perse avec volant	175 79
Damas laine et soie	235 69
Damas de Lyon	354 14
Satin soie uni	313 14

Capitonnées

EN	fr. c.
Reps	205 94
Velours	268 89
Satin français	215 04
Perse avec volant	185 51
Damas laine et soie	256 66
Damas de Lyon	418 71
Satin soie uni	348 11

76	Boutons à capiton		1 80

p. 100 en plus.
- Frais généraux
- Bénéfice
- TOTAL

ALBUM QUÉTIN
7ᵐᵉ livr., Planche N° 209

CHAISE ANGLAISE A ROULEAU

PASSEMENTERIES

Garnitures tendues			Garnitures capitonnées			en soie			en laine et soie		
Quantité m. c.		fr. c.	Quantité m. c.		fr. c.	Quantité m. c.		fr. c.	Quantité m. c.		fr. c.
»	Bois et roulettes	12 »	»	Bois et roulettes	12 »	1 95	Frange......	23 40	1 95	Frange......	13 65
5 50	Sangle......	» 66	5 50	Sangle......	» 66	1 60	Lézarde à s...	1 44	1 60	Lézarde à s...	1 44
9 »	Élastiques....	1 80	9 »	Élastiques....	1 80	2	Glands......	6 »	2	Glands......	3 50
1 10	Toile forte....	1 37	1 10	Toile forte...	1 37		Total....	30 84		Total....	18 59
1 40	— embourrure..	1 19	» 80	— embourrure..	» 68						
1 90	— blanche.	1 23	2 20	— blanche.	2 08		**en laine**			**pour la Perse**	
» 60	Percaline....	» 30	» 60	Percaline.....	» 30	Quantité			Quantité		
2ᵏ 800	Crin......	16 10	2ᵏ 800	Crin........	16 10	m. c.		fr. c.	m. c.		fr. c.
	Façon.......	10 »		Façon.......	13 »	1 95	Frange......	6 33	3 30	Frange à boulets..	3 63
	Couture et apprêt..	» 50		Couture et apprêt..	» 75	1 60	Lézarde à s...	1 44	3 60	Galon frisé....	1 08
	Clous et ficelle.	1 »		Clous et ficelle.	1 »	2	Glands......	2 60		Façon volant..	1 50
	Menus frais...	» 50		Menus frais...	» 50		Total....	10 37		Total....	6 21
	Prix en blanc.	46 65		Prix en blanc.	50 24						

ÉTOFFES

Prix net couverte

Tendues			Capitonnées			Tendues			Capitonnées		
Quantité m. c.	EN	fr. c.	Quantité m. c.	EN	fr. c.	EN		fr. c.	EN		fr. c.
1 55	Damas laine...	8 13	2 »	Damas laine...	10 50	Damas laine.......		65 15	Damas laine.......		71 91
1 55	Reps........	10 85	2 »	Reps........	14 »	Reps............		67 87	Reps............		75 41
2 60	Velours......	31 20	3 25	Velours......	39 »	Velours..........		88 22	Velours..........		100 41
1 55	Satin français.	13 95	2 »	Satin français.	18 »	Satin français......		70 97	Satin français.....		79 41
2 85	Perse avec volant	7 12	3 10	Perse avec volant	7 75	Perse avec volant...		59 98	Perse avec volant..		65 »
1 55	Damas laine et soie.	21 70	2 »	Damas laine et soie.	28 »	Damas laine et soie..		86 94	Damas laine et soie..		97 63
2 90	Damas de Lyon	52 20	4 »	Damas de Lyon	72 »	Damas de Lyon.....		129 69	Damas de Lyon.....		153 88
3 1/2	Peau ou maroquin..	38 50	4 »	Peau ou maroquin..	44 »	Peau ou maroquin...		95 52	Peau ou maroquin...		105 41
1 55	Drap........	17 05	2 »	Drap........	22 »	Drap............		74 07	Drap............		83 41
1 55	Satin soie uni en 140	43 40	2 »	Satin soie uni en 140	56 »	Satin soie uni en 140.		120 89	Satin soie uni en 140.		137 88
2 55	Moleskine....	6 20	2 »	Moleskine....	8 »	Moleskine........		63 22	Moleskine........		69 41

32	Boutons à capiton........................	» 80	p. 100 en plus.	Frais généraux
				Bénéfice......
				TOTAL....

ALBUM QUÉTIN

FAUTEUIL ANGLAIS A ROULEAU

27ᵐᵉ livr., Planche N° 209

PASSEMENTERIES

Garnitures tendues			Garnitures capitonnées			en soie			en laine et soie		
Quantité			Quantité			Quantité			Quantité		
m. c.		fr. c.	m. c.		fr. c.	m. c		fr. c.	m. c.		fr. c.
» »	Bois et roulettes	18 »	» »	Bois et roulettes	18 »	2 50	Frange......	30 »	2 50	Frange......	17 50
7 70	Sangle........	» 92	7 70	Sangle......	» 92	4 »	Lézarde à s...	3 60	4 »	Lézarde à s...	3 60
11 »	Élastiques ...	2 75	11 »	Élastiques	2 75	4	Glands.......	12 »	4	Glands.......	7 »
1 80	Toile forte....	2 25	1 80	Toile forte ...	2 25		Total...	45 60		Total...	28 10
2 50	— embourrure..	2 12	1 »	— embourrure..	» 85						
3 20	— blanche.	2 08	4 30	— blanche.	3 87						
» 70	Percaline.....	» 35	» 70	Percaline.....	» 35		**en laine**			**pour la Perse**	
4ᵏ700	Crin........	27 02	4ᵏ700	Crin	27 02	Quantité			Quantité		
	Façon.......	15 »		Façon........	18 »	m. c.		fr. c.	m. c.		fr. c.
	Couture et apprêt.	1 25		Couture et apprêt.	1 50	2 50	Frange......	8 12	5 »	Frange à boulots..	5 50
	Clous et ficelle.	1 50		Clous et ficelle.	1 75	4 »	Lézarde à s...	3 60	7 80	Galon frisé ...	2 34
	Menus frais...	» 75		Menus frais...	» 75	4	Glands.......	5 20		Façon volant..	2 »
	Prix en blanc.	73 99		Prix en blanc.	78 01		Total...	16 92		Total...	9 84

ÉTOFFES

Tendues			Capitonnées		
Quantité	EN		Quantité	EN	
m. c.		fr. c.	m. c		fr. c.
2 30	Damas laine...	12 07	2 65	Damas laine ..	13 91
2 30	Reps.......	16 10	2 65	Reps........	18 55
3 85	Velours.......	46 20	5 40	Velours	64 80
2 30	Satin français.	20 70	2 65	Satin français.	23 85
4 85	Perse avec volant	12 12	5 25	Perse avec volant	13 12
2 30	Damas laine et soie.	32 20	2 65	Damas laine et soie.	37 10
5 50	Damas de Lyon	99 »	6 70	Damas de Lyon	120 60
5 1/2	Peau ou maroquin..	60 50	8 »	Peau ou maroquin..	88 »
2 30	Drap........	25 30	2 65	Drap........	29 15
2 30	Satin soie uni en 140.	64 40	2 65	Satin soie uni en 140.	74 20
2 30	Moleskine	9 20	2 65	Moleskine	10 60

Prix net couvert

Tendues			Capitonnées		
	EN	fr. c.		EN	fr. c.
	Damas laine......	102 98		Damas laine........	109 94
	Reps	107 01		Reps	114 58
	Velours........	137 11		Velours	160 83
	Satin français	111 61		Satin français	119 88
	Perse avec volant...	95 95		Perse avec volant..	102 07
	Damas laine et soie..	134 29		Damas laine et soie.	144 31
	Damas de Lyon.....	218 59		Damas de Lyon.....	245 31
	Peau	151 41		Peau	184 03
	Drap	116 21		Drap	125 18
	Satin soie uni...	183 99		Satin soie uni	198 91
	Moleskine........	100 11		Moleskine........	106 36

| 44 | Boutons à capiton............... | 1 10 | p. 100 en plus. | { Frais généraux
{ Bénéfice......
{ Total... | |

ALBUM QUÉTIN

CANAPÉ ANGLAIS A ROULEAU

27ᵐᵉ livr., Planche N° 210

de 180

PASSEMENTERIES

Garnitures tendues			Garnitures capitonnées			en soie			en laine et soie		
Quantité m. c.		fr. c.	Quantité m. c.		fr. c.	Quantité m. c.		fr. c.	Quantité m. c.		fr. c.
»	Bois et roulettes	32 »	»	Bois et roulettes	32 »	4 90	Frange.......	58 80	4 90	Frange......	34 30
22 »	Sangle.....	2 64	22 »	Sangle.......	2 64	5 »	Lézarde à s...	4 50	5 »	Lézarde à s...	4 50
35 »	Élastiques...	8 75	35 »	Élastiques....	8 75	4	Glands......	12 »	4	Glands......	7 »
4 »	Toile forte....	5 »	4 »	Toile forte....	5 »		Total....	75 30		Total....	45 80
4 »	— embourrure..	3 40	1 80	— embourrure..	1 53						
6 60	— blanche.	4 29	11 10	— blanche.	9 99		en laine			pour la Perse	
1 85	Percaline.....	» 93	1 85	Percaline....	» 93	Quantité m. c.		fr. c.	Quantité m. c.		fr. c.
11ᵏ300	Crin.......	64 97	11ᵏ300	Crin........	64 97	4 90	Frange.......	15 92	8 30	Frange à boulots.	9 13
	Façon.......	35 »		Façon....	40 »	5 »	Lézarde à s..	4 50	12 »	Galon frisé....	3 60
	Couture et apprêt.	2 50		Couture et apprêt.	3 »	4	Glands	5 20		Façon volant..	4 50
	Clous et ficelle.	3 50		Clous et ficelle.	1 50		Total....	25 62		Total. ...	17 23
	Menus frais...	1 »		Menus frais...	1 »						
	Prix en blanc.	163 98		Prix en blanc.	171 31						

ÉTOFFES · Prix net couvert

Tendues			Capitonnées			Tendues			Capitonnées		
Quantité m. c.	EN	fr. c.	Quantité m. c.	EN	fr. c.		EN	fr. c.		EN	fr. c.
4 50	Damas laine...	23 62	5 20	Damas laine...	27 30		Damas laine...	213 22		Damas laine......	226 98
4 50	Reps.......	31 50	5 20	Reps......	36 40		Reps.........	221 10		Reps..........	236 08
8 95	Velours......	107 40	11 55	Velours	138 60		Velours......	297 »		Velours..........	338 28
4 50	Satin français.	40 50	5 20	Satin français.	46 80		Satin français...	230 10		Satin français.....	246 48
9 50	Perse avec volant.	23 75	10 70	Perse avec volant.	26 75		Perse avec volant...	204 96		Perse avec volant...	218 04
4 50	Damas laine et soie.	63 »	5 20	Damas laine et soie.	72 80		Damas laine......	272 78		Damas laine.....	292 66
10 30	Damas de Lyon	185 40	12 70	Damas de Lyon	228 60		Damas de Lyon	424 68		Damas de Lyon	477 96
12 »	Peau ou maroquin..	132 »	17 »	Peau ou maroquin..	187 »		Peau...........	321 60		Peau........	386 68
4 50	Drap........	49 50	5 20	Drap........	57 20		Drap.........	239 10		Drap.........	256 88
4 50	Satin soie uni en 140	126 »	5 20	Satin soie uni en 140	145 60		Satin soie uni....	365 28		Satin soie uni......	394 96
4 50	Moleskine	18 »	5 20	Moleskine	20 80		Moleskine.......	207 60		Moleskine........	220 48

| 110 | Boutons à capiton....................... | 2 75 |

p. 100 en plus. { Frais généraux _____ Bénéfice...... _____ Total.... _____ }

ALBUM N° 7 QUÉTIN

Planche N° 32

CHAISE BÉBÉ

à petits capitons et à bande

Garnitures petits capitons

Quantité m. c.		fr. c.
»	Bois et roulettes.	12 50
5 50	Sangle	» 66
8 »	Élastiques	1 60
1 10	Toile forte.	1 37
» 80	Toile embourrure.	» 68
2 »	Toile blanche.	1 80
» 65	Percaline	» 33
2k 800	Crin.	16 10
	Façon	28 »
	Couture et apprêt	4 »
	Clous et ficelle	2 »
	Menus frais	1 »
	Prix en blanc	70 04

PASSEMENTERIES

en soie

Quantité m. c.		fr. c.
1 95	Frange.	23 40
1 50	Lézarde à s. . .	1 35
2	Glands	6 »
	Total	30 75

en laine et soie

Quantité m. c.		fr. c.
1 95	Frange.	13 65
1 50	Lézarde à s. . .	1 35
2	Glands	3 50
	Total	18 50

en laine

Quantité m. c.		fr. c.
1 95	Frange.	6 33
1 50	Lézarde à s.	1 35
2	Glands	2 60
	Total	10 28

ETOFFES

Petits capitons

Quantité m. c.	EN	fr. c.
1 60	Reps	11 20
2 80	Velours.	33 60
1 60	Drap.	17 60
1 25	Satin soie uni en 140	35 »
140	Boutons à capitons	3 50

Prix net couverte

Petits capitons

	EN	fr. c.
	Reps	95 02
	Velours.	117 42
	Drap.	101 42
	Satin soie uni en 140.	139 29

p. 100 en plus, { Frais généraux | Bénéfice...... | Total.... }

ALBUM N° 9 QUÉTIN

Planche N° 2

FENÊTRE A BATON

Etoffes et passementeries en laine, Rideaux doublés en percaline crête sur trois côtés. Largeur 150, hauteur de coupe 3 mètres

Détail non compris les ornements

Quantité m. c.		fr. c.
15 80	Crête Louis XV.	9 48
2	Embrasses à glands.	10 »
6 35	Percaline en 140.	10 47
3 »	Ruban en fil	» 15
2	Gonds polis.	» 05
8 »	Cordon de tirage.	» 56
	Façon couture.	5 »
	Coupe et pose.	3 50
	Total sans l'étoffe. . . .	39 21

Prix des ornements garnitures complètes, avec supports

EN	fr. c.
Bois Acajou.	5 85
Id. Noyer et Noir	10 75
Id. Noir	10 75
Id. Palissandre	10 75
Id. Doré	19 90

ETOFFES

Quantité m. c.	EN	fr. c.
6 30	Reps uni	44 10
6 30	Satin français.	56 70
6 30	Damas laine.	33 07

Prix net sans les ornements

EN	fr. c.
Reps uni.	83 31
Satin français.	95 91
Damas laine.	72 28

p. 100 en plus. { Frais généraux
Bénéfice
Total. . . .

ALBUM N° 9 QUÉTIN

Planche N° 3

FENÊTRE A BATON

Etoffes et passementeries laine et soie, Rideaux doublés en satinette crête sur trois côtés. Largeur 150, hauteur de coupe 3 mètres

Détail non compris les ornements

Quantité m. c.		fr. c.
15 80	Crète Louis XIV.	12 64
2	Embrasses à glands.	15 »
6 30	Satinette en 140.	11 97
3 »	Ruban en fil	» 15
2	Gonds polis.	» 05
7 »	Cordon de tirage.	» 49
	Façon couture.	5 »
	Coupe et pose	3 50
	Total sans l'étoffe	48 70

Prix des ornements garnitures complètes, à consoles

EN	fr. c.
Bois Acajou.	31 »
Id. Noyer.	31 »
Id. Noyer et Noir	43 10
Id. Palissandre	43 10
Id. Noir.	43 10
Id. Doré.	42 70

ETOFFES

Quantité m. c.	EN	fr. c.
6 30	Damas laine et soie.	88 20
6 20	Satin laine et soie uni	74 40
12 40	Velours	148 80

Prix net sans les ornements

EN	fr. c.
Damas laine et soie	136 90
Satin laine et soie uni	123 10
Velours	197 50

p. 100 en plus.	Frais généraux	
	Bénéfice.	
	TOTAL	

ALBUM N° 9 QUÉTIN

Planche N° 2

FENÊTRE A BATON CANNELÉ

Etoffes et passementeries en soie, Rideaux doublés en satinette crête sur trois côtés. Largeur 150, hauteur de coupe 3 mètres

Détail non compris les ornements

Quantité m. c.		fr. c.
15 80	Crête à nœuds	35 55
2	Embrasses à glands	28 »
6 30	Satinette en 140	11 97
3 »	Ruban en fil	» 15
2	Gonds polis	» 05
7 »	Cordon de tirage en soie	4 90
	Façon couture	8 »
	Coupe et pose	5 50
	Total sans l'étoffe	94 12

Prix des ornements garnitures complètes, à lorgnons

EN	fr. c.
Bois Acajou	11 65
Id. Noyer et noir	18 90
Id. Noir	18 90
Id. Palissandre	18 90
Id. Doré	29 70

ÉTOFFES

Quantité m. c.	EN	fr. c.
15 75	Damas de Lyon	283 50
6 30	Damas des Indes	138 60
6 30	Satin soie uni	176 40

Prix net sans les ornements

EN	fr. c.
Damas de Lyon	377 62
Damas des Indes	232 72
Satin soie uni	270 50

p. 100 en plus.	Frais généraux	
	Bénéfice	
	TOTAL	

ALBUM N° 9 QUÉTIN

Planche n° 4

FENÊTRE A BATON

Étoffe en cretonne, Rideaux bordés galon gizelle sur trois côtés et doublés e satinette, sans volant et avec volant sur le bas et le devant des rideaux.
Hauteur de coupe, 3 mètres.

Quantité m. c.	En cretonne sans volant	fr. c.	Quantité m. c.	En cretonne avec volant	fr. c.
»	Garniture complète en Acajou	6 85	»	Garniture complète en Acajou	6 85
13 30	Étoffe	33 25	15 10	Étoffe	37 75
19 20	Galon gizelle	5 76	31 »	Galon gizelle	9 30
13 30	Satinette en 80 c.	17 29	15 10	Satinette en 80 c.	19 63
3 30	Ruban en fil	» 17	3 30	Ruban en fil	» 17
2	Gonds polis	» 05	2	Gonds polis	» 05
7 »	Cordon de tirage	» 49	7 »	Cordon de tirage	» 49
	Façon rideaux	6 50		Façon rideaux	8 50
	Coupe et pose	4 50		Coupe et pose	6 »
	Façon 2 embrasses	1 »		Façon 2 embrasses	2 50
	En perse sans volant revient à	75 86		En perse avec volant revient à	91 24

EMPLOI DE L'ÉTOFFE

Quantité	sans volant	Quantité m. c.	Quantité	avec volant	Quantité m. c.
4	Lès rideaux à 3m 20	12 80	4	Lès rideaux à 3m.	12 »
2	Lès embrasses à 0m 25	» 50	18	Lès volant à 0m 11	1 98
			2	Lès embrasses à 0m 25	» 50
			8	Lès volant à 0m 15	1 20
	Total de l'étoffe sans volant	13 30		Total de l'étoffe avec volant	15 68

EMPLOI DU GALON

Quantité m. c.		fr. c.	Quantité m. c.		fr. c.
15 20	Rideaux	4 56	6 »	Rideaux derrière	1 80
4 »	2 embrasses	1 20	14 »	Volant à 11 c.	4 20
			4	Embrasses	1 20
			7	Volants à 15 c.	2 10
19 20	Totaux	5 76	31 »	Totaux	9 30

p. 100 en plus. { Frais généraux
Bénéfice......
Total....

ALBUM N° 9 QUÉTIN

Planche N° 5

FENÊTRE A GALERIE

Droite avec frange en 20 c., étoffes et passementeries en laine, rideaux doublés en percaline avec gauze soufflée sur trois côtés. Largeur 150, hauteur de coupe 3 mètres.

Détail non compris les ornements

Quantité m. c.		fr. c.
1 45	Tringle en 14 millim	1 23
1	Garniture poulie Picardie	1 10
2	Pattes à galerie et pitons...........	» 50
2	Embrasses à glands......	10 »
1 90	Frange en 20ᶜ....................	6 17
15 60	Ganse soufflée	9 36
7 35	Percaline en 140.................	12 12
3 »	Ruban en fil.....................	» 15
» »	Gonds polis et anneaux cuivre.........	» 60
7 »	Cordon de tirage	» 49
	Façon couture	5 50
	Coupe et pose....................	4 50
	Menus frais	» 25
	Total sans l'étoffe.................	51 97

Prix des ornements garniture complète avec la galerie

EN	fr. c.
Bois Acajou.................	12 70
Id. Noyer bois noir.......	18 70
Id. Noir.................	18 70
Id. Palissandre...........	18 70
Id. Doré................	17 90

ÉTOFFES

Quantité m. c.	EN	fr. c.
6 30	Reps uni.................	44 10
6 30	Satin français uni.................	56 70
6 30	Damas laine.................	33 07
6 30	Drap.................	69 30

Prix net sans les ornements

EN	fr. c.
Reps uni	96 07
Satin français uni.................	108 67
Damas laine.................	85 04
Drap.................	121 27

p. 100 en plus. { Frais généraux _____
Bénéfice.... _____
Total...... _____

ALBUM N° 9 QUÉTIN

Planche N° 10

FENÊTRE A GALERIE

Et élévation avec frange en 20 c., étoffes et passementeries laine et soie, rideaux doublés en satinette avec ganse sur trois côtés. Largeur 150, hauteur de coupe 3 mètres.

Détail non compris les ornements

Quantité m. c.		fr. c.
1 45	Tringle en 140 milim..................	1 23
1	Garniture poulie Picardie.............	1 10
2	Pattes à galerie et pitons............	» 50
2	Embrasses à glands..................	15 »
2 »	Frange..............................	14 »
15 60	Ganse soufflée......................	14 04
7 30	Satinette en 140....................	15 87
3 »	Ruban en fil........................	» 15
» »	Gonds polis et anneaux de tringle....	» 60
7 »	Cordon de tirage....................	» 49
	Façon couture.......................	5 50
	Coupe et pose.......................	4 50
	Menus frais.........................	» 25
	Total sans l'étoffe.................	71 23

Prix des ornements garniture complète avec la galerie

EN	fr. c.
Bois Acajou....................	17 20
Id. Noyer et noir..............	22 70
Id. Palissandre................	22 70
Id. Doré.......................	20 »

ÉTOFFES

Quantité m. c.	EN	fr. c.
6 20	Satin laine et soie uni...........	74 40
6 30	Damas laine et soie...............	82 20
12 40	Velours...........................	18 480

Prix net sans les ornements

EN	fr. c.
Satin laine.........................	145 63
Damas laine et soie.................	153 43
Velours.............................	220 03

p. 100 en plus. { Frais généraux _____
Bénéfice...... _____
Total.... _____

ALBUM N° 9 QUÉTIN

FENÊTRE A GALERIE

Planche n° 10

À élévation avec fronton sculpté et frange en 20°, étoffes et passementeries en soie, rideaux doublés en satinette, ganse flexible sur trois côtés. Largeur 150, hauteur de coupe 3ᵐ.

Détail non compris les ornements

Quantité m. c.	Désignation	fr. c.
1 45	Tringle en 14 millim................	1 23
1	Garniture poulie picardie 2 jeux 2 gonds...	1 30
2	Pattes à galerie et pitons.............	» 50
2	Embrasses à glands..................	28 »
2 »	Frange............................	24 »
15 60	Ganse flexible......................	27 30
7 30	Satinette..........................	13 87
3 »	Ruban en fil.......................	» 15
»	Gonds polis et anneaux de tringle.....	» 60
7 »	Cordon de tirage en soie.............	4 90
	Façon couture.....................	8 »
	Coupe et pose.....................	5 »
	Menus frais.......................	» 50
	Total sans l'étoffe...	115 35

Supplément pour rideaux blancs

Quantité m. c.	Désignation	fr. c.
1 45	Tringle en 11 millim...............	» 94
2	Glands de tirage en cuivre.........	1 40
12	Anneaux de tringle................	» 60
7 »	Cordon de tirage.................	» 49
2 »	Ruban en fil.....................	» 10
	Façon couture...................	5 »
	Coupe et pose...................	1 50
	Menus frais.....................	» 25
	Total du supplément sans l'étoffe......	10 28

Prix des ornements garniture complète avec la galerie

	fr. c.
Bois Acajou....................	31 70
Id. Noyer et Noir.............	37 20
Id. Palissandre..............	37 20
Id. Doré....................	34 »

ÉTOFFES

Quantité m. c.	EN	fr. c.
15 75	Damas de Lyon..................	283 50
6 30	Damas des Indes................	138 60
6 20	Satin soie uni..................	173 60

Prix net sans les ornements et le supplément

	EN	fr. c.
	Damas de Lyon.....................	398 85
	Damas des Indes...................	253 95
	Satin soie uni.....................	288 95

p. 100 en plus. { Frais généraux | _____
Bénéfice...... | _____
TOTAL.... | _____

ALBUM N° 9 QUÉTIN

Planche N° 16

FENÊTRE A GALERIE

A élévation en cretonne avec bouillons, rideaux doublés satinette, ruche sur les devants et volants ruchés dans le bas et les embrasses bordés d'un galon en soie avec rinceaux dorés. Largeur 1,50, hauteur 3ᵐ.

Détail de la fenêtre

Quantité m. c.		fr. c.
1	Galerie bois blanc..................	3 »
2	Glands en cuivre..................	1 20
1 45	Tringle en fer en 14 millim...........	1 23
1	Garniture poulie picardie............	1 10
2	Pattes à galerie et pitons............	» 50
12	Anneaux en cuivre et gonds polis......	» 60
2	Rinceaux et ferrures.................	7 50
19 22	Etoffe cretonne.....................	48 05
84 »	Galon ou ruban en soie..............	8 40
16 50	Satinette en 80 cent.................	21 45
3 »	Ruban en fil.......................	» 15
7 »	Cordon de tirage...................	» 49
	Façon rideaux.....................	12 »
	Id. embrasses.....................	2 50
	Coupe, pose et garniture galerie......	8 »
	Menus frais.......................	» 75
	Prix net de la fenêtre en cretonne....	116 92

Détail de l'étoffe

Quantité		Quantité m. c.
2	Lès embrasses à 0ᵐ 55 c.............	1 10
4	Lès rideaux à 2ᵐ 80 c...............	11 20
8	Lès volant à 0ᵐ 30 c................	2 40
36	Lès de ruche à 0ᵐ 07 c..............	2 52
5	Lès pour la galerie à 0ᵐ 40 c........	2 »
	Total de la cretonne..............	19 22

Détail du galon ou ruban en soie

Quantité		Quantité m. c.
2	Embrasses........................	6 »
2	Montants derrière des rideaux.......	6 »
8	Lès volant........................	6 40
36	Lès ruche bordée des deux côtés.....	57 60
5	Lès galerie.......................	8 »
	Total du ruban...................	84 »

p. 100 en plus.

Frais généraux	
Bénéfices.....	
Total...	

ALBUM QUÉTIN

FENÊTRE RIDEAUX

32ᵐᵉ livr., Planche N° 255

À têtes flamandes doublées en percaline, étoffes et passementeries en laine, gause soufflée tout autour. Hauteur coupe 3ᵐ.
LA MÊME FENÊTRE en cretonne bordée d'un galon giselle doublée en satinette.

Quantité	Détail de la fenêtre en reps uni	fr. c.	Quantité	Détail en cretonne sans volant	fr. c.
m. c.			m. c.		
2 90	Tringle cuivre en 14 millim.	4 78	2 90	Tringle cuivre en 14 millim.	4 78
2	Croisillons	1 80	2	Croisillons	1 80
1	Garniture poulie Picardie à tige	1 60	1	Garniture poulie Picardie à tige	1 60
2	Porte-Embrasses en acajou	1 90	2	Rideaux dorés	7 50
1	Poulie du bas	» 15	1	Poulie du bas	» 15
2	Gonds polis et anneaux de tringle	» 60	2	Gonds polis et anneaux	» 60
2	Embrasses à glands	10 »	27 »	Galon giselle	8 10
21 60	Ganse soufflée	12 96	13 50	Satinette en 80	17 55
6 60	Percaline en 140	10 89	» 50	Toile forte	» 50
» 50	Toile forte	» 50	9 »	Cordon de tirage	» 63
9 »	Cordon de tirage	» 63	» »	Façon rideaux	8 »
» »	Façon ouvrière, Rideaux	8 »	» »	Façon embrasses	1 »
» »	Coupe et pose	4 »	» »	Coupe et pose	4 »
» »	Menus frais	» 25	» »	Menus frais	» 25
6 60	Reps uni	46 20	13 50	Cretonne compris les deux embrasses	33 75
	Prix net de la fenêtre en reps	104 26		Prix net de la fenêtre en cretonne sans volant	90 21

Quantité	Supplément à compter pour les rideaux à bordure (haut, devant et bas)	fr. c.	Quantité	Supplément pour rideaux avec volant	fr. c.
m. c.			m. c.		
12 80	Bordure à 3 francs	38 40	1 20	Cretonne, rideaux et embrasses	3 »
	Façon en plus	4 »	4 40	Galon giselle	1 32
	Total du supplément	42 40		Façon couture et embrasses	1 50
				Total du supplément	5 82

Prix net de la fenêtre avec volant...... 96 03

p. 100 en plus. { Frais généraux
Bénéfice......
TOTAL......

ALBUM QUÉTIN

32ᵐᵉ livr., Planche N° 255

FENÊTRE RIDEAUX

À têtes flamandes doublées en satinette, étoffes et passementeries soie et laine et soie avec ganse flexible tout autour. Hauteur de coupe 3ᵐ et porte-embrasses dorés.

Quantité m. c.	Détail avec passementeries en soie	fr. c.	Quantité m. c.	Détail avec passementeries laine et soie	fr. c.
2 90	Tringle en cuivre 13 millim............	4 78	2 90	Tringle en cuivre 13 millim............	4 78
1	Garniture poulie Picardie à tige........	1 60	1	Garniture poulie Picardie à tige........	1 60
2	Croisillons............................	1 80	2	Croisillons............................	1 80
2	Porte-embrasses à perles...............	11 »	2	Porte-embrasses à perles...............	7 »
1	Poulie du bas.........................	» 15	1	Poulie du bas.........................	» 15
2	Gonds polis et anneaux de tringle......	» 60	2	Gonds polis et anneaux de tringle......	» 60
2	Embrasses château-d'eau..............	28 »	2	Embrasses à glands...................	15 »
21 60	Ganse flexible.........................	27 »	21 60	Ganse flexible.........................	19 44
6 30	Satinette en 140......................	11 97	6 30	Satinette en 140......................	11 97
» 50	Sangle ou toile forte...................	» 50	» 50	Sangle ou toile forte...................	» 50
9 »	Cordon de tirage......................	6 30	9 »	Cordon de tirage......................	» 63
	Façon couture........................	9 »		Coupe et pose........................	8 »
	Coupe et pose........................	5 »		Façon couture........................	4 »
	Menus frais,..........................	» 50		Menus frais,..........................	» 25
	Total sans l'étoffe..............	108 20		Total sans l'étoffe..........	75 72

Quantité m. c.	ÉTOFFES EN SOIE	fr. c.	Quantité m. c.	ÉTOFFES EN LAINE & SOIE	fr. c.
6 40	Damas des Indes.....................	140 80	6 40	Damas laine et soie...................	89 60
6 40	Satin soie uni, grande largeur..........	179 20	6 40	Satin laine et soie uni.................	76 80
			13 20	Velours...............................	158 40

Prix net de la fenêtre EN	fr. c.	Prix net de la fenêtre EN	fr. c.
Damas des Indes.....................	249 »	Damas laine et soie...................	165 32
Satin soie uni........................	287 40	Satin laine et soie uni.................	152 52
		Velours...............................	234 12

p. 100 en plus. { Frais généraux | Bénéfice..... | TOTAL...

ALBUM N° 9 QUÉTIN

Planche N° 12

LIT DE MILIEU

A élévation avec frange, étoffes et passementeries en laine et laine et soie, le fond du lit en étoffe.
Rideaux sans être doublés, châssis Louis XV de 140 sur 1 mètre. Hauteur de coupe 3 mètres

Détail du lit passementeries en laine

Quantité m. c.		fr. c.
1	Châssis bois acajou.....................	15 »
1 60	Toile blanche........................	1 04
»	Façon du châssis et fil fer.........	3 »
18 80	Géroline Louis XIV.................	11 28
3 »	Frange en 20 c.....................	9 75
1 »	Bandeau en percaline...............	1 »
4 50	Ruban fil et agrafes................	» 75
	Façon couture.....................	8 »
	Coupe et pose.....................	5 »
	Menus frais.......................	» 50
	Total sans l'étoffe	55 32

Détail du lit passementeries laine et soie

Quantité m. c.		fr. c.
1	Châssis bois palissandre.............	28 »
1 60	Toile blanche........................	1 04
»	Façon du châssis et fil fer.........	3 »
18 80	Géroline Louis XIV.................	15 04
3 »	Frange en 20 c.....................	21 »
1 »	Bandeau en percale.................	1 »
4 50	Ruban fil et agrafes................	» 75
	Façon couture.....................	8 »
	Coupe et pose.....................	5 »
	Menus frais.......................	» 50
	Total sans l'étoffe	83 33

ÉTOFFES EN LAINE

Quantité m. c.	EN	fr. c.
19 70	Reps..........................	137 90
19 70	Damas de laine................	103 42
19 70	Satin français................	177 30

ÉTOFFES EN LAINE & SOIE

Quantité m. c.	EN	fr. c.
19 70	Damas laine et soie...............	275 80
19 70	Satin laine et soie uni...........	336 40

Prix net du lit en laine

EN	fr. c.
Reps..............................	193 22
Damas de laine....................	158 74
Satin français....................	232 62

Prix net du lit en laine et soie

EN	fr. c.
Damas laine et soie...................	359 13
Satin laine et soie uni...............	319 73

p. 100 en plus. { Frais généraux _____
Bénéfice...... _____
TOTAL.... _____

ALBUM N° 9 QUÉTIN

Planche N° 27

LIT DE MILIEU

Châssis Louis XVI avec frange, étoffes et passementeries en soie, les rideaux molletonnés et doublés en marceline fond du lit en étoffe, châssis de 140 sur 1m 15. Hauteur de coupe 3 mètres
LE MÊME LIT avec rideaux blancs en mousseline, fond du lit en percaline et les rideaux non doublés

Détail du lit en soie (châssis garni tendu)

Quantité m. c.		fr. c.
1	Châssis palissandre avec fronton.........	55 »
1 60	Toile blanche....................	1 04
»	Façon du châssis et fil fer.............	3 »
18 80	Géroline à nœuds	42 30
3 »	Frange en 20 c...................	36 »
13 50	Marceline en 140..................	168 75
4 50	Ruban fil et agrafes	» 75
12 90	Molleton	20 64
	Façon couture	12 »
	Coupe et pose....................	7 »
	Menus frais......................	» 75
	Total sans l'étoffe	347 23

Détail du lit en mousseline
(châssis garni plissé et volant sur devant des rideaux)

Quantité m. c.		fr. c.
1	Châssis bois doré avec fronton............	50 »
1 60	Toile blanche....................	1 04
8 20	Percaline compris le fond du lit.........	13 53
»	Façon du châssis et fil fer	4 »
18 80	Géroline à nœuds..................	42 30
3 »	Frange en 20 c....................	36 »
9 »	Ruban fil et agrafes	1 50
2	Façons couture	16 »
	Coupe et pose....................	9 »
	Menus frais	1 »
	Total sans l'étoffe	174 37

ÉTOFFES EN SOIE
(compris le châssis)

Quantité m. c.	EN	fr. c.
19 90	Damas des Indes....................	437 80
19 90	Satin soie uni en 140................	557 20

ÉTOFFES

en soie			Détail de la mousseline		
Quantité m. c.	EN	fr. c.	Quantité m. c.	(compris le châssis)	fr. c.
14 70	Damas des Indes....	323 40	3 60	Châssis.......	7 20
14 70	Satin soie uni en 140	411 60	18 30	Rideaux......	36 60
			1 20	Volant.......	2 40
				Total de la mousseline.	46 20

Prix net du lit

EN	fr. c.
Damas des Indes........................	785 03
Satin de soie uni.......................	904 43

Prix net du lit (avec rideaux de mousseline)

EN	fr. c
Damas des Indes........................	543 97
Satin de soie uni	632 17

p. 100 en plus
Frais généraux
Bénéfice......
TOTAL....

ALBUM QUÉTIN

1ᵐᵉ livr., Planche N° 248

LIT DE MILIEU

Rideaux à têtes flamandes, étoffe et passementeries en soie et laine et soie, le fond du lit en étoffe. Les rideaux de soie seulement molletonnés et doublés en marceline. Châssis Louis XVI. Hauteur de coupe 3ᵐ.

LE MÊME LIT en laine et soie, sans être doublé.

Détail du lit en soie

Quantité m. c.		fr. c.
1	Châssis bois blanc de 140................	9 »
1 60	Toile blanche.........................	1 04
»	Façon du châssis tendu et fil fer.......	3 50
22 50	Crête à nœuds........................	50 62
5 60	Ganse flexible pour la tête flamande	7 »
4 50	Ruban fil et agrafes...................	» 60
» 60	Toile forte...........................	» 60
13 10	Marceline en 140......................	163 75
13 10	Molleton.............................	20 96
	Façon couture........................	16 »
	Coupe et pose........................	9 »
	Menus frais..........................	1 »
	Total sans l'étoffe.........	283 07

Détail du lit en laine et soie

Quantité m. c.		fr. c.
1	Châssis bois blanc....................	9 »
1 60	Toile blanche.........................	1 04
»	Façon du châssis et fil fer............	3 50
22 50	Crête Louis XIV......................	18 »
5 60	Ganse flexible........................	5 04
4 50	Ruban fil et agrafes...................	» 60
» 60	Toile forte...........................	» 60
1 20	Satinette en 140......................	2 28
	Façon couture........................	12 »
	Coupe et pose........................	7 50
	Menus frais..........................	» 75
	Total sans l'étoffe.........	60 31

ÉTOFFES

Quantité m. c.	EN	fr. c.
19 70	Damas des Indes.....................	433 40
19 70	Satin soie grande largeur..............	551 60

ÉTOFFES

Quantité m. c.	EN	fr. c.
19 70	Damas laine et soie...................	275 80
19 70	Satin laine et soie uni................	236 40

Prix net du lit

EN	fr. c.
Damas des Indes......................	716 47
Satin soie grande largeur..............	834 67

Prix net du lit

EN	fr. c.
Damas laine et soie...................	336 11
Satin laine et soie uni................	296 71

p. 100 en plus. { Frais généraux _____
Bénéfice...... _____
Total.... _____

ALBUM QUÉTIN

35ᵐᵉ livr., Planche N° 248

LIT DE MILIEU

Rideaux à têtes flamandes, étoffe et passementeries en laine, fond du lit en étoffe, châssis Louis XV de 140 sur 100 rideaux sans être doublés.
LE MÊME LIT en cretonne avec galon giselle. Hauteur de coupe 3ᵐ.

Détail du lit en laine

Quantité m. c.		fr. c.
1	Châssis bois blanc...	9 »
1 60	Toile blanche...	1 04
»	Façon du châssis tendu et fil fer...	3 50
22 50	Crête Louis XIV...	13 50
5 60	Ganse pour la tête flamande...	3 36
4 50	Ruban fil et agrafes...	» 60
» 60	Toile forte...	» 60
1 20	Percaline en 140...	2 28
	Façon couture...	12 »
	Coupe et pose...	7 50
	Menus frais...	» 75
	Total sans l'étoffe...	54 13

Détail du lit en cretonne sans volant

Quantité m. c.		fr. c.
1	Châssis bois blanc...	9 »
1 60	Toile blanche...	1 04
»	Façon du châssis tendu et fil fer...	3 50
31 »	Galon giselle...	9 30
33 50	Cretonne...	83 75
4 50	Ruban fil et agrafes...	» 60
» 60	Toile forte...	» 60
1 20	Percaline en 140...	2 28
	Façon couture...	13 »
	Coupe et pose...	7 50
	Menus frais...	» 75
	Prix net du lit sans volant...	131 32

ETOFFES

Quantité m. c.	EN	fr. c
19 70	Reps uni...	137 90
19 70	Damas de laine...	103 42
19 70	Satin français...	177 30

Supplément pour rideaux avec volant

Quantité m. c.		fr. c.
3 50	Cretonne volant...	8 75
28 80	Galon giselle...	8 64
	Façon couture...	3 »
	Coupe et apprêt...	1 50
	Total du supplément...	21 89

Prix net du lit

	EN	fr. c.
	Reps uni...	192 03
	Damas de laine...	157 55
	Satin français...	231 43

Prix net du lit avec volant ... 153 21

p. 100 en plus. { Frais généraux
Bénéfice......
Total....

ALBUM N° 9 QUÉTIN

Planche N° 32

LIT DE COIN

Avec frange, étoffe et passementeries en laine, le fond du lit en étoffe, châssis à élévation sur 2ᵐ. Hauteur de coupe 3ᵐ.
LE MÊME LIT en cretonne, avec volant bordé d'un galon giselle, sans être doublé.

Détail du lit en reps, crête sur le devant et bas des rideaux

Quantité m. c.		fr. c.
1	Châssis à élévation, bois acajou............	25 »
2	Porte-embrasses	1 80
2 30	Toile blanche...........................	1 49
»	Façon du châssis et fil fer.................	3 »
2 80	Frange en 20°.........................	9 10
11 50	Géroline Louis XIV.....................	6 90
2	Embrasses à glands.....................	10 »
5 30	Ruban fil et agrafes	» 65
»	Façon couture	9 »
»	Coupe et pose..........................	8 »
»	Menus frais............................	1 »
23 40	Reps compris le châssis..................	163 80
	Prix net du lit en reps uni.....	239 74

Détail en cretonne, avec volant bordé et embrasses en étoffes

Quantité m. c.		fr. c.
1	Châssis à élévation palissandre............	31 »
2	Porte-embrasses Id.	2 50
2 30	Toile blanche..........................	1 49
»	Façon du châssis tendu et fil fer.........	3 »
48 »	Galon giselle..........................	14 40
5 30	Ruban fil et agrafes	» 65
»	Façon couture rideaux..................	10 »
»	Façon embrasses et volant du châssis.......	5 50
»	Coupe et pose.........................	9 »
»	Menus frais...........................	1 »
39 37	Étoffe cretonne........................	98 42
	Prix net du lit en cretonne....	176 96

Supplément pour rideaux avec bordures

Quantité m. c.		fr. c.
11 50	Bordure à........................	34 50
	Façon couture	5 »
	Total du supplément...........	39 50

		fr. c.
Prix net du lit avec bordure		279 24

Détail de la cretonne

Quantité			Quantité m. c.
2 1/2	Lès tête.................	à 2ᵐ 90	17 80
3 1/2	Lès pied.................	à 3ᵐ »	
5	Lès fond de lit...........	à 2ᵐ 80	14 »
11	Lès volant dans le bas des rideaux..	à 0ᵐ 22	2 42
6	Lès embrasses	à 0ᵐ 15	» 90
7	Lès volant du châssis	à 0ᵐ 25	1 75
2	Lès châssis.............	à 1ᵐ 25	2 50
	Total de la cretonne..........		39 37

p. 100 en plus. { Frais généraux
Bénéfice......
TOTAL...

ALBUM N° 9 QUÉTIN

Planche N° 39

LIT DE COIN

Avec frange, étoffe et passementeries en soie et en laine et soie, le fond du lit en étoffe, châssis à élévation sur 2^m. Hauteur de coupe 3^m. Les rideaux de soie molletonnés et doublés marceline.

Détail du lit en soie

Quantité m. c.		fr. c.
1	Châssis bois doré avec fronton sculpté......	44 »
2	Porte-embrasses........................	11 »
2 30	Toile blanche.........................	1 49
»	Façon du châssis et fil fer.....	4 50
2 80	Frange en 20 c......................	33 60
11 50	Géroline à nœuds.....	25 87
2	Embrasses Château-d'Eau................	28 »
5 30	Ruban fil et agrafes.	» 75
13 20	Marceline en 140..................	165 »
13 20	Molleton.........................	21 12
	Façon couture	13 »
	Coupe et pose........................ ..	9 50
	Menus frais.........................	1 »
	Total sans l'étoffe	358 83

Détail du lit en laine et soie sans être doublé

Quantité m. c.		fr. c.
1	Châssis bois doré....................	30 »
2	Porte-embrasses	7 »
2 30	Toile blanche........................	1 49
»	Façon du châssis et fil fer	4 »
2 80	Frange en 20 c......................	19 60
11 50	Géroline Louis XIV..................	9 20
2	Embrasses à glands..................	15 »
5 30	Ruban fil et agrafes.................	» 75
	Façon couture	9 »
	Coupe et pose......................	8 50
	Menus frais......................	1 »
	Total sans l'étoffe............	105 54

ÉTOFFES

Quantité m. c.	EN	fr. c.
23 60	Damas des Indes.........	519 20
23 60	Satin soie uni en 140...	660 20

ETOFFES

Quantité m. c.	EN	fr. c.
23 60	Damas laine et soie................	330 40
23 60	Satin laine et soie uni	283 20

Prix net du lit en soie

EN	fr. c.
Damas des Indes........	878 03
Satin soie uni......	1019 63

Prix net du lit laine et soie

EN	fr. c.
Damas laine et soie.....................	435 94
Satin laine et soie uni.................	388 74

p. 100 en plus.	Frais généraux	
	Bénéfice......	
	Total....	

ALBUM QUÉTIN

19ᵐᵉ livr., Planche N° 152

FENÊTRE EN DRAPERIES

Galerie à élévation, étoffe et passementeries en laine et soie. Les rideaux doublés en satinette, et les draperies de 4 festons et queues d'écharpe, crête aux rideaux sur 3 côtés et frange en 12° à la draperie. Hauteur de coupe 3ᵐ.

Détail de la fenêtre

Quantité m. c.		fr. c.
1	Galerie palissandre................	19 »
2	Porte-embrasse palissandre.........	3 »
2	Glands de tirage id. 	» 70
1 45	Triangle fer en 14 millim..........	1 23
1	Garniture poulie Picardie	1 10
2	Pattes à galerie et pitons	» 50
2	Embrasses à glands................	15 »
15 65	Crête Louis XIV..................	12 52
6 20	Frange en 12 c...................	20 15
9 25	Satinette en 140.................	17 57
2 »	Ruban en fil.....................	» 10
2	Gonds polis et anneaux de tringle ..	» 60
7 »	Cordon de tirage.................	» 49
	Façon couture rideaux............	5 50
	Id. draperie et écharpes.......	9 »
	Id. coupe	5 »
	Id. pose	4 »
	Menus frais......................	» 50
	Total sans l'étoffe............	115 96

Emploi de l'étoffe en 130

Quantité		Quantité m. c.
2	Lès rideaux à 3ᵐ 15.............	6 30
2	Lès draperies à 0ᵐ 85...........	1 70
1	Lès queues d'écharpe à 1ᵐ 10....	1 10
	Total de l'étoffe...............	9 10

Emploi du velours

Quantité		Quantité m. c.
4	Lès rideaux à 3ᵐ 15.............	12 60
4	Lès draperies à 1ᵐ..............	4 »
2	Lès queues d'écharpe à 1ᵐ 10....	2 20
	Total du velours................	18 80

Prix net de la fenêtre

EN

	fr. c.
Damas laine et soie.......................	243 36
Satin laine et soie uni....................	225 16
Velours...................................	341 56

p. 100 en plus. { Frais généraux
Bénéfice......
Total......

ALBUM QUÉTIN

19ᵐᵉ livr., Planche N° 152

FENÊTRE A DRAPERIES

Galerie à élévation, étoffe et passementeries en soie, les rideaux doublés en satinette et les draperies de 4 festons et queues d'écharpe, crête sur trois côtés des rideaux et frange à la draperie en 12ᶜ. Hauteur de coupe 3ᵐ.

Détail de la fenêtre

Quantité m. c.		fr. c.
1	Galerie bois doré avec fronton sculpté......	32 50
2	Porte-embrasses	11 »
2	Glands de tirage en cuivre.............	1 50
1 45	Tringle fer en 14 millim.................	1 23
1	Garniture poulie Picardie 2 jeux, 2 gonds..	1 60
2	Pattes à galerie et pitons................	» 50
2	Embrasses Château-d'Eau....	28 »
9 30	Crête à nœuds	20 92
6 20	Frange en 12 c......................	40 30
9 25	Satinette en 140	17 57
2 »	Ruban en fil........................	» 10
2	Gonds polis et anneaux de tringle	» 60
7 »	Cordon de tirage en soie	4 90
	Façon couture rideaux...............	8 »
	Id. draperie et écharpe.......	10 »
	Façon coupe	5 »
	Id. pose......................	4 50
	Menus frais	» 75
	Total sans l'étoffe	188 97

Emploi de l'étoffe

Quantité		Quantité m. c.
2	Lès rideaux à 3ᵐ 15................	6 30
2	Lès draperie à 0ᵐ 85..............	1 70
1	Lès queues d'écharpe à 1ᵐ 10	1 10
	Total de l'étoffe............	9 10

Supplément pour rideaux blancs

Quantité m. c.		fr. c.
1 45	Tringle fer en 11 millim	» 94
2	Glands de tirage.......	1 40
7 »	Cordon de tirage....................	» 49
2 »	Ruban en fil.......................	» 10
2	Gonds polis et anneaux de tringle	» 60
	Façon couture...................	5 »
	Coupe et pose	1 50
	Menus frais.....................	» 25
	Total du supplément sans l'étoffe......	10 28

Prix net de la fenêtre (sans le supplément)

EN

	fr. c.
Damas des Indes...................	389 17
Satin uni grande largeur............	443 77

p. 100 en plus. { Frais généraux
Bénéfice......
Total.... }

ALBUM QUÉTIN

19ᵐᵉ livr., Planche N° 152

FENÊTRE A DRAPERIES

Galerie à élévation, étoffe en cretonne bordée d'un galon giselle et frange à 3 boulots pour la draperie, doublée satinette, 4 festons et queues d'écharpe. Largeur 1ᵐ50, hauteur de coupe 3ᵐ.

Détail de la fenêtre en cretonne

Quantité m. c.		fr. c.
1	Galerie acajou.....................	14 50
2	Porte-embrasses acajou............	1 80
2	Glands de tirage...................	» 50
1 45	Tringle en fer en 14 milim.........	1 23
1	Garniture poulie Picardie..........	1 10
2	Pattes à galerie et pitons.........	» 50
6 20	Frange à 2 boulots.................	8 68
12 70	Galon giselle......................	3 81
14 85	Satinette en 80....................	19 30
2 »	Ruban en fil.......................	» 10
2	Gonds polis et anneaux de tringle..	» 60
7 »	Cordon de tirage...................	» 49
» .	Façon couture rideaux..............	6 »
»	Id. embrasses, draperies et écharpes	10 »
»	Id. coupe..........................	5 »
»	Id. pose...........................	4 »
»	Menus frais........................	» 50
14 85	Étoffe cretonne....................	37 12
	Prix net de la fenêtre en cretonne..	115 23

Emploi de l'étoffe

Quantité m. c.		
3	Lès rideaux à 3ᵐ 15...............	9 45
4	Lès draperies à 0ᵐ 85.............	3 40
2	Lès queues d'écharpes à 1ᵐ........	2 »
	Total de la cretonne..............	14 85

Supplément pour des volants dans le bas des rideaux

Quantité m. c.		fr. c.
1 25	Étoffe cretonne....................	3 12
9 »	Galon giselle......................	2 70
	Façon couture......................	3 »
	Total du supplément................	8 82

Prix net de la fenêtre en cretonne avec volant ... 124 05

p. 100 en plus { Frais généraux
Bénéfice
Total

ALBUM QUÉTIN

24ᵐᵉ livr., Planche N° 191

FENÊTRE A DRAPERIES

A têtes flamandes de 4 festons et queues d'écharpe, étoffe et passementeries en laine et soie, rideaux doublés en satinette et les draperies, crête sur 3 côtés et ganse sur la tête flamande. Hauteur de coupe 3ᵐ.

Détail de la fenêtre à têtes flamandes

Quantité m. c.	Pour la draperie frange en 12 c.	fr. c.
1	Galerie bois blanc à élévation............	3 »
2	Porte-embrasses doré.......	7 »
2	Glands de tirage en cuivre.................	1 40
1 45	Tringle fer en 14 millim................	1 23
1	Garniture poulie Picardie..	1 10
2	Pattes à galerie et pitons.................	» 50
2	Embrasses à glands.....................	15 04
13 80	Crête Louis XIV	11 »
6 20	Frange en 12 c........................	20 15
4 20	Ganse flexible	3 78
9 70	Satinette en 140.......................	18 43
» 50	Toile forte.	» 50
2 »	Ruban en fil	» 10
2	Gonds polis et anneaux de tringle.........	» 60
7 »	Cordon de tirage....................	» 49
	Façon couture rideaux.....................	5 »
	Id. id. draperies................	14 »
	Id. coupe...................	5 50
	Id. pose.	4 »
	Menus frais........................	» 75
	Total sans l'étoffe............	113 57

Emploi de l'étoffe

Quantité		Quantité m. c.
2	Lès rideaux à 3ᵐ 15...............	6 30
2	Lès draperies à 0ᵐ 85................	1 70
1	Lès queue d'écharpe à 1ᵐ 10....	1 10
2	Lès tête à 0ᵐ 20.	» 40
	Total de l'étoffe	9 50

Emploi du velours

Quantité		Quantité m. c.
4	Lès rideaux à 3ᵐ 15................	12 60
4	Lés draperies à 1ᵐ.................	4 »
2	Lès queues d'écharpe à 1ᵐ 10........	2 20
5	Lès tête à 0ᵐ 20.	1 »
	Total du velours.....	19 80

Prix net de la fenêtre

EN

	fr. c.
Damas laine uni........	246 57
Satin laine et soie uni.........................	227 57
Velours .	351 17

p. 100 en plus.
Frais généraux
Bénéfice......
TOTAL....

ALBUM QUÉTIN

4ᵐᵉ livr., Planche N° 191

FENÊTRE A DRAPERIES

À têtes flamandes de 4 festons et queues d'écharpe, étoffe et passementeries en soie. Rideaux doublés en satinette et la draperie, crête sur 3 côtés des rideaux et ganse sur la tête flamande. Hauteur de coupe 3ᵐ.

Détail de la fenêtre à têtes flamandes

Quantité m. c.	Pour la draperie frange en 12 c.	fr.	c.
1	Galerie bois blanc à élévation..................	3	»
2	Porte-embrasses doré........................	11	»
2	Glands de tirage en cuivre....................	1	40
1 45	Tringle fer en 14 millim.....................	1	23
1	Garniture polie Picardie, 2 jeux, 2 gonds....	1	60
2	Pattes à galerie et pitons....................	»	50
2	Embrasses Château-d'Eau	28	»
13 80	Crête à nœuds	31	05
6 20	Frange en 12 c.	40	30
4 20	Ganse flexible..............................	5	25
9 70	Satinette en 140...........................	18	43
» 50	Toile forte	»	50
2 »	Ruban en fil...............................	»	10
2	Gonds polis et anneaux de tringle	»	60
7 »	Cordon de tirage en soie	4	90
	Façon couture rideaux	8	»
	Id. id. draperie	16	»
	Id. coupe......................	6	»
	Id. pose.......................	4	50
	Menus frais	1	»
	Total sans l'étoffe	183	36

Emploi de l'étoffe

Quantité m. c.		Quantité m. c.
2	Lès rideaux à 3ᵐ 15.................	6 30
2	Lès draperies à 0ᵐ 85................	1 70
1	Lès queues d'écharpe à 1ᵐ 10	1 10
2	Lès tête à 0ᵐ 20.....................	» 40
	Total de l'étoffe.............	9 50

Supplément pour des rideaux blancs

Quantité m. c.		fr. c.
1 45	Tringle fer en 11 millim.................	» 94
2	Glands de tirage en cuivre..	1 40
7 »	Cordon de tirage......................	» 49
2 »	Ruban en fil.........................	» 10
2	Gonds polis et anneaux de cuivre..........	» 60
	Façon couture et découpure..............	5 »
	Coupe et pose........................	1 50
	Menus frais..........................	» 25
	Total du supplément sans l'étoffe...	10 28

Prix net de la fenêtre

EN

	fr. c.
Damas des Indes.......................	392 36
Satin de soie uni	449 36

p. 100 en plus.

Frais généraux	
Bénéfices.....	
Total ..	

ALBUM QUÉTIN

24ᵐᵒ livr., Planche N° 191

FENÊTRE A DRAPERIES

A têtes flamandes en cretonne bordées d'un galon giselle et frange à 3 boulots pour la draperie, rideaux doublés en satinette et la draperie de 4 festons et queues d'écharpe. Rideaux bordés 3 côtés et volant aux embrasses. Hauteur de coupe 3ᵐ.

Détail de la fenêtre en cretonne

Quantité m. c.	Avec embrasses à volant.	fr. c.
1	Galerie bois blanc à élévation............	3 »
2	Porte-Embrasses palissandre............	3 50
2	Glands de tirage Id. 	» 90
1 45	Tringle fer en 14 millim	1 23
1	Garniture poulie polie Picardie............	1 10
2	Pattes à galerie et pitons............	» 50
31 50	Galon giselle	9 45
6 20	Frange à 3 boulots	11 78
19 40	Satinette en 80 cent............	25 22
» 50	Toile forte	» 50
2 «	Ruban en fil............	» 10
2	Gonds polis et anneaux de tringle	» 60
7 »	Cordon de tirage	» 49
»	Façon couture, rideaux	6 50
»	Id. draperie............	14 »
»	Id. coupe............	5 »
»	Id. pose............	4 »
»	Menus frais............	» 75
19 60	Cretonne............	49 »
	Total de la fenêtre en cretonne....	137 62

Emploi de l'étoffe

Quantité		Quantité m. c.
4	Lès rideaux à 3ᵐ 15............	12 60
4	Lès draperie à 0ᵐ 85.........	3 40
2	Lès queues d'écharpe à 1ᵐ 10............	2 20
4	Lès tête à 0ᵐ 20............	» 80
5	Lès embrasses à volant à 0ᵐ 12............	» 60
	Total de l'étoffe............	19 60

Supplément pour des volants dans le bas des rideaux

Quantité m. c.		fr. c.
8	Lès volant à 20 c. (1ᵐ 60)............	4 »
12 80	Galon giselle	3 84
	Façon ouvrière............	4 »
	Total du supplément.........	11 84

Prix net de la fenêtre en cretonne avec volant............ 149 46

p. 100 en plus { Frais généraux
Bénéfice.....
Total . }

ALBUM QUÉTIN

31ᵐᵉ livr., Planche N° 248

LIT DE MILIEU

A draperies, têtes flamandes 2 festons, châssis à élévation, étoffe et passementeries en laine et soie, draperie doublée en satinette, ganse sur la tête flamande et crête sur trois côtés, frange en 12 c. à la draperie. Hauteur de coupe 3 mètres.

Détail du lit, le fond en étoffe

Quantité m. c.		fr. c.
1	Châssis bois blanc de 110 sur 1ᵐ 40........	12 »
1 60	Toile blanche..........................	1 04
»	Façon du châssis et fil fer	3 50
17 »	Crête Louis XIV	13 60
5 60	Ganse pour la tête.....................	5 04
2 60	Frange en 12 c........................	8 45
» 60	Toile forte	» 60
2 »	Satinette en 140......................	3 80
1 50	Ruban fil et agrafes	» 60
	Façon couture rideaux..................	9 »
	Id. draperie......................	5 »
	Id. coupe........................	4 »
	Id. pose.........................	5 »
	Menus frais...........................	1 »
	Total sans l'étoffe	72 63

Emploi de l'étoffe

Quantité		Quantité m. c.
3	Lès rideaux à 3ᵐ 15.....................	9 45
2	Lès fond du lit à 2ᵐ 70	5 40
1	Lès draperies à 0ᵐ 85	» 85
1	Lès châssis tendu à 1ᵐ 10...............	1 10
5	Lès tête à 0ᵐ 20.....	1 »
	Total de l'étoffe.....	17 80

Prix net du lit de milieu

EN

	fr. c.
Damas laine et soie.........................	321 83
Satin laine et soie uni......	286 23

p. 100 en plus. { Frais généraux _____
Bénéfice...... _____
Total..... _____

ALBUM QUÉTIN

31ᵐᵉ livr., Planche, N° 248

LIT DE MILIEU

A draperies têtes flamandes, 2 festons, châssis à élévation, étoffe et passementeries en soie, draperies et rideaux doublés marceline et molletonnés, ganse sur la tête flamande, crête sur trois côtés des rideaux, frange en 12 c. Draperie hauteur de coupe, 3ᵐ.

Détail du lit

Quantité m. c.		fr. c.
1	Châssis bois blanc..................	12 »
1 60	Toile blanche.....................	1 04
»	Façon du châssis	3 50
17 »	Crête à nœuds....................	38 25
5 60	Ganse flexible	7 »
2 60	Frange en 12 c....................	16 90
10 75	Marceline en 1ᵐ 40	134 37
10 75	Molleton......................	17 20
» 60	Toile forte	» 60
1 50	Ruban fil et agrafes.....	» 60
	Façon couture rideaux............	13 »
	Id. draperie............	6 »
	Id. coupe........	5 »
	Id. pose.........	5 50
	Menus frais	1 »
	Total sans l'étoffe	261 96

Emploi de l'étoffe

Quantité		Quantité m. c.
3	Lès rideaux à 3ᵐ 15.................	9 45
2	Lès fond de lit à 2ᵐ 70	5 40
1	Lès draperie à 0ᵐ 85...............	» 85
1	Lès châssis tendu à 1ᵐ 10...........	1 10
5	Lès tête à 0ᵐ 20....................	1 »
	Total de l'étoffe..	17 70

Prix net du lit

EN

	fr. c.
Damas des Indes......	651 36
Satin soie uni en 140.	757 56

p. 100 en plus. { Frais généraux
Bénéfice....
Total.....

ALBUM QUÉTIN

31ᵐᵉ livr., Planche N° 248

LIT DE MILIEU A DRAPERIES

Têtes flamandes, 2 festons, châssis à élévation, étoffe cretonne bordée de galon giselle devant et bas des rideaux et les têtes. Frange à 3 boulots à la draperie doublée en satinette. Châssis de 140. Hauteur de coupe 3ᵐ.

Détail du lit en cretonne

Quantité m. c.		fr. c.
1	Châssis bois blanc..................	12 »
1 60	Toile blanche.......................	1 04
»	Façon du châssis et fil fer	3 50
28 10	Galon giselle.......................	8 43
2 60	Frange à 3 boulots.................	4 94
22 65	Satinette en 80 c...................	29 44
» 60	Toile forte..........................	» 60
1 50	Ruban en fil et agrafes.............	» 60
»	Façon couture, rideaux.............	10 »
»	Id. draperie..................	5 »
»	Id. coupe.....................	4 »
»	Id. pose......................	5 »
»	Menus frais........................	1 »
33 50	Cretonne...........................	83 75
2	Rinceaux dorés....................	7 »
	Prix net du lit en cretonne....	176 30

Emploi de l'étoffe

Quantité		Quantité m. c.
6	Lès rideaux à 3ᵐ 15............	18 90
3	Lès fond du lit à 2ᵐ 70........	8 10
2	Lès draperies à 0ᵐ 85.........	1 70
2	Lès châssis tendu à 1ᵐ 40.....	2 80
8	Lès tête à 0ᵐ 20...............	1 60
2	Lès embrasses à 0ᵐ 20........	» 40
	Total de l'étoffe..........	33 50

Emploi du galon giselle

Quantité		Quantité m. c.
2	Rideaux........................	11 »
1	Draperie tête..................	3 10
2	Rideaux tête...................	10 »
2	Embrasses.....................	4 »
	Total du galon............	28 10

p. 100 en plus. { Frais généraux
Bénéfice.....
Total....

ALBUM N° 9 QUÉTIN
Planche N° 23

LIT DE COIN A DRAPERIES

A têtes flamandes, 2 festons, châssis à élévation, étoffe et passementeries en laine et soie, fond du lit en étoffe. Draperie doublée en satinette, crête et ganse flexible pour les têtes flamandes. Frange en 12 c. à la draperie. Hauteur de coupe 3ᵐ.

Détail du lit

Quantité m. c.		fr. c.
1	Châssis bois blanc de 2ᵐ..................	10 »
2	Porte-embrasses palissandre...............	3 50
2 30	Toile blanche...........................	1 49
»	Façon du châssis et fil fer	3 50
15 »	Crête Louis XIV........................	12 »
5 70	Ganse flexible	5 13
2	Embrasses à glands.....................	15 »
2 60	Frange en 12 c.........................	8 45
» 60	Toile forte	» 60
1 10	Satinette en 140........................	2 09
3 50	Ruban en fil et agrafes..................	» 75
	Façon couture, rideaux..................	9 »
	Id. draperies.....................	5 »
	Id. coupe.........................	4 »
	Id. pose..........................	5 »
	Menus frais............................	1 »
	Total sans l'étoffe	86 51

Emploi de l'étoffe

Quantité		Quantité m. c.
3	Lès rideaux à 3ᵐ 10.....................	9 30
3	Lès fond du lit à 2ᵐ 70	8 10
1	Lès draperies à 0ᵐ 85...................	» 85
1	Lès châssis tendu à 2ᵐ.................	2 »
5	Lès tête à 0ᵐ 20.......................	1 »
	Total de l'étoffe.............	21 25

Prix net du lit à têtes flamandes

EN

	fr. c.
Damas laine et soie.........................	384 01
Satin laine et soie uni.......................	341 51

p. 100 en plus. { Frais généraux
Bénéfice......
Total.... }

ALBUM N° 9 QUÉTIN

Planche N° 23

LIT DE COIN A DRAPERIES

A têtes flamandes 2 festons, châssis à élévation, étoffe et passementeries en soie, rideaux et draperies molletonnés et doublés en marceline, crête à nœuds et ganse flexible pour les têtes flamandes, frange en 12 c. à la draperie, fond du lit en étoffe. Hauteur de coupe, 3ᵐ.

Détail du lit

Quantité m. c.		fr. c.
1	Châssis bois blanc de 2ᵐ	10 »
2	Porte-embrasses dorés	11 »
2 30	Toile blanche	1 49
»	Façon du châssis et fil fer	3 50
15 »	Crête à nœuds	33 75
2	Embrasses Château-d'Eau	28 »
5 70	Ganse flexible	7 12
2 60	Frange en 12 c	16 90
10 45	Marceline en 140	130 62
9 »	Molleton	14 40
» 60	Toile forte	» 60
3 50	Ruban en fil et agrafes	» 75
	Façon couture rideaux	13 »
	Id. draperies	6 »
	Id. coupe	5 »
	Id. pose	5 50
	Menus frais	1 »
	Total sans l'étoffe	288 63

Emploi de l'étoffe

Quantité		Quantité m. c.
3	Lès rideaux à 3ᵐ 10	9 30
3	Lès fond du lit à 2ᵐ 70	8 10
1	Lès draperies à 0ᵐ 85	» 85
1	Lès châssis tendu à 2ᵐ	2 »
5	Lès tête à 0ᵐ 20	1 »
	Total de l'étoffe	21 25

Prix net du lit têtes flamandes

EN

	fr. c.
Damas des Indes	756 13
Satin de soie uni en 140	883 63

p. 100 en plus. { Frais généraux
Bénéfice
Total

ALBUM N° 9 QUÉTIN

Planche N° 23

LIT DE COIN A DRAPERIES

Têtes flamandes 2 festons, châssis à élévation, étoffe en cretonne, rideaux et draperies doublés en satinette bordée d'un galon giselle et frange à trois boulots pour la draperie, fond du lit en étoffe. Hauteur de coupe, 3ᵐ.

Détail du lit en cretonne
(Embrasses sans volant)

Quantité m. c.		fr. c.
1	Châssis bois blanc de 2ᵐ..................	10 »
2	Porte-embrasses acajou...................	1 80
2 30	Toile blanche.............................	1 49
»	Façon du châssis et fil fer...............	3 50
26 »	Galon giselle............................	7 80
2 60	Frange à 3 boulots......................	4 94
17 50	Satinette en 80..........................	22 75
» 60	Toile forte...............................	» 60
3 50	Ruban en fil et agrafes..................	» 60
»	Façon couture rideaux...................	11 »
»	Id. draperies et embrasses............	6 »
»	Id. coupe.............................	5 »
»	Id. pose..............................	5 »
»	Menus frais.............................	1 25
39 40	Etoffe cretonne.........................	98 50
	Prix net du lit en cretonne.....	180 23

Emploi de l'étoffe

Quantité		Quantité m. c.
5	Lès rideaux à 3ᵐ 10.....................	15 50
7	Lès fond du lit à 2ᵐ 70.................	18 90
2	Lès draperies à 1ᵐ......................	2 »
2	Lès embrasses à 0ᵐ 20..................	» 40
2	Lès châssis à 1ᵐ 30.....................	2 60
	Total de l'étoffe.............	39 40

Emploi du galon giselle

Quantité		Quantité m. c.
2	Rideaux................................	11 »
2	Draperies tête.........................	3 »
2	Rideaux têtes flamandes	8 »
2	Embrasses..............................	4 »
	Total du galon..............	26 »

p. 100 en plus. { Frais généraux _____
{ Bénéfice...... _____
{ Total.... _____

ALBUM QUÉTIN
19ᵐᵉ livr., Planche N° 151

LIT DE PIEDS A DRAPERIES

10 festons et queues d'écharpe, châssis de 150 à élévation en palissandre, rideaux et draperies doublés en satinette bordés d'un galon giselle et frange à trois boulots pour les draperies, le fond du lit en étoffe. Hauteur de coupe, 3 mètres.

Détail du lit en cretonne (les embrasses à volant)

Quantité m. c.		fr. c.
1	Châssis palissandre.................	45 »
2	Porte-embrasses palissandre............	3 50
2 75	Toile blanche.....................	1 78
»	Façon du châssis et fil fer.............	3 »
19 »	Galon giselle......................	5 70
12 50	Frange à 3 boulots.................	23 75
33 »	Satinette........................	42 90
4 20	Ruban en fil et agrafes...............	» 90
»	Façon couture rideaux...............	8 »
»	Id. draperies et embrasses...........	20 »
»	Id. coupe.......................	12 »
»	Id. pose........................	6 »
»	Menus frais......................	1 50
44 45	Étoffe cretonne...................	111 12
	Prix net du lit en cretonne........	285 15

Emploi de l'étoffe

Quantité		Quantité m. c.
7	Lès rideaux à 3ᵐ 10	21 70
3	Lès fond du lit à 2ᵐ 70	8 10
10	Lès draperies à 0ᵐ 85	8 50
2	Lès queues d'écharpe à 1ᵐ 10.........	2 20
5	Lès embrasses à volant 0ᵐ 15............	» 75
2	Lès châssis à 1ᵐ 60...................	3 20
	Total de l'étoffe............	44 45

Emploi du galon giselle

Quantité		Quantité m. c.
2	Rideaux........................	13 »
2	Embrasses......................	6 »
	Total du galon............	19 »

p. 100 en plus. { Frais généraux
Bénéfice......
Total....

ALBUM QUÉTIN

19ᵐᵉ livr., Planche Nº 151

LIT DE PIEDS A DRAPERIES

10 festons et queues d'écharpe, châssis Louis XIV de 150 en palissandre, étoffe et passementerie en laine et soie, draperies doublées en satinette, crête devant et bas des rideaux, frange en 12 c. à la draperie. Hauteur de coupe 3ᵐ.

Détail du lit

Quantité m. c.		fr. c.
1	Châssis avec fronton sculpté.....................	60 »
2	Porte-embrasses palissandre.............	4 »
2 75	Toile blanche............................	1 78
»	Façon du châssis et fil fer............	3 »
18 50	Crête Louis XIV.....................	14 80
12 50	Frange en 12 c.......................	40 62
2	Embrasses à glands.....................	15 »
5 50	Satinette.............................	10 45
4 20	Ruban en fil et agrafes...............	» 90
	Façon couture, rideaux.................	7 »
	Id. draperies........................	20 »
	Id. coupe............................	12 »
	Id. pose.............................	6 »
	Menus frais...........................	1 50
	Total sans l'étoffe..............	197 05

Emploi de l'étoffe

Quantité		Quantité m. c.
3	Lès rideaux à 3ᵐ 10....................	9 30
2	Lès fond du lit à 2ᵐ 70................	5 40
5	Lès draperies à 0ᵐ 85..................	4 25
1	Lès queues d'écharpe à 1ᵐ 10...........	1 10
1	Lès châssis tendu à 1ᵐ 60..............	1 60
	Total de l'étoffe.............	21 65

Prix net du lit

EN

	fr. c.
Damas laine et soie........................	500 15
Satin laine et soie uni....................	456 85

p. 100 en plus. { Frais généraux
Bénéfice......
TOTAL...

ALBUM QUÉTIN

19ᵐᵉ livr., Planche N° 151

LIT DE PIEDS A DRAPERIES

10 festons et queues d'écharpe, châssis Louis XVI de 150 en bois doré, étoffes et passementeries en soie, rideaux et draperies molletonnés et doublés en marceline, crête sur le devant et bas des rideaux, frange en 12 c. pour la draperie. Hauteur de coupe 3ᵐ.

Détail du lit ornements bois doré

Quantité m. c.		fr. c.
1	Châssis avec fronton sculpté..............	59 »
2	Porte-embrasses à perles................	11 »
2 75	Toile blanche........................	1 78
»	Façon du châssis et fil fer..............	5 »
18 50	Crête à nœuds........................	41 62
12 50	Frange en 12 c.......................	81 25
2	Embrasses Château-d'Eau..............	28 »
15 10	Marceline en 140.....................	188 75
15 10	Molleton............................	24 16
4 20	Ruban en fil et agrafes................	» 90
	Façon couture rideaux.................	11 »
	Id. id. draperie et écharpe........	25 »
	Id. coupe.........................	12 »
	Id. pose..........................	7 »
	Menus frais.........................	2 »
	Total sans l'étoffe............	498 46

Emploi de l'étoffe

Quantité		Quantité m. c.
3	Lès rideaux à 3ᵐ 10.................	9 30
2	Lès fond du lit à 2ᵐ 70..............	5 40
5	Lès draperies à 0ᵐ 85...............	4 25
1	Lès queues d'écharpe à 1ᵐ 10........	1 10
1	Lès châssis tendu à 1ᵐ 60...........	1 60
	Total de l'étoffe.............	21 65

Prix net du lit

EN

	fr. c
Damas des Indes.....................	974 76
Satin de soie uni....................	1104 66

p. 100 en plus. { Frais généraux | ____
Bénéfice...... | ____
Total.... | ____

ALBUM QUÉTIN

24ᵐᵉ livr., Planche N° 191

LIT DE PIEDS A DRAPERIES

Têtes flamandes, 4 festons, étoffe en cretonne, rideaux et draperies doublés satinette bordés d'un galon giselle et frange à boulots pour la draperie, le fond du lit en étoffe, embrasses à volant, châssis de 150. Hauteur de coupe 3ᵐ.

Détail du lit en cretonne

Quantité m. c.		fr. c.
1	Châssis bois blanc à élévation	12 »
2	Porte-embrasses bois noir	4 »
2 75	Toile blanche	1 78
»	Façon du châssis et fil fer	4 »
28 50	Galon giselle	8 55
6 »	Frange à 3 boulots	11 40
25 70	Satinette en 80 c.	33 41
» 80	Toile forte	» 80
1 60	Ruban fil et agrafes	» 75
»	Façon couture rideaux	11 »
»	Id. id. draperies et embrasses	12 50
»	Id. coupe	6 »
»	Id. pose	6 »
»	Menus frais	1 50
36 90	Cretonne	92 25
	Prix net du lit en cretonne	205 94

Emploi de l'étoffe

Quantité		Quantité m. c.
7	Lès rideaux à 3ᵐ 10	21 70
3	Lès fond du lit à 2ᵐ 70	8 10
4	Lès draperies à 0ᵐ 85	3 40
4	Lès embrasses et volant à 0ᵐ 15	0 60
2	Lès châssis à 1ᵐ 55	3 10
	Total sans l'étoffe	36 90

Emploi du galon giselle

Quantité		Quantité m. c.
2	Rideaux devant et bas	12 50
2	Rideaux tête	7 »
1	Draperie tête	3 »
2	Embrasses	6 »
	Total du galon	28 50

p. 100 en plus. { Frais généraux
Bénéfice
Total

ALBUM QUÉTIN

24ᵐᵉ livr., Planche N° 191

LIT DE PIEDS A DRAPERIES

Têtes flamandes 4 festons, étoffe et passementeries en laine et soie, crête aux rideaux et ganse soufflée pour les têtes flamandes, frange en 12 c. à la draperie, fond du lit en étoffe, draperie doublée en satinette. Hauteur de coupe 3 mètres.

Détail du lit en laine et soie

Quantité m. c.		fr. c.
1	Châssis bois blanc de 150...............	12 »
2	Porte-embrasse palissandre.............	4 »
2 75	Toile blanche...........................	1 78
»	Façon du châssis et fil fer............	4 »
19 50	Crête Louis XIV........................	15 60
8 »	Ganse flexible........................	7 20
6 »	Frange en 12 c........................	19 50
2	Embrasses à glands...................	15 »
15 60	Satinette en 140.......................	29 64
» 80	Toile forte...........................	» 80
1 60	Ruban fil et agrafes..................	» 75
	Façon couture rideaux.................	10 »
	Id. draperie......................	10 »
	Id. coupe.........................	5 50
	Id. pose..........................	6 »
	Menus frais...........................	1 25
	Total sans l'étoffe.........	143 02

Emploi de l'étoffe

Quantité		Quantité m. c.
4	Lès rideaux à 3ᵐ 15.................	12 60
2	Lès fond du lit à 2ᵐ 70..............	5 40
2	Lès draperies à 0ᵐ 85................	1 70
1	Lès châssis tendu à 1ᵐ 60............	1 60
6	Lès tête à 0ᵐ 20.....................	1 20
	Total de l'étoffe............	22 50

Prix net du lit

EN

	fr. c.
Damas laine et soie...........................	458 02
Satin laine et soie uni.......................	413 02

p. 100 en plus.	Frais généraux	
	Bénéfice......	
	Total....	

ALBUM QUÉTIN

24ᵐᵉ livr., Planche N° 191

LIT DE PIEDS A DRAPERIES

Têtes flamandes 4 festons, étoffe et passementeries en soie, rideaux et draperie molletonnés et doublés marceline, crête aux rideaux et ganse pour les têtes flamandes, frange en 12 c. à la draperie, fond du lit en étoffe.
Hauteur de coupe 3ᵐ.

Détail du lit en soie

Quantité m. c.		fr. c.
1	Châssis bois blanc de 150............	12 »
2	Porte-embrasses bois doré à perles......	11 »
2 75	Toile blanche..................	1 78
»	Façon du châssis et fil fer...........	4 »
8 »	Ganse flexible.................	10 »
19 50	Crête à nœuds.................	43 87
6 »	Frange en 12 c................	39 »
2	Embrasses Château-d'Eau...........	28 »
15 60	Marceline en 140...............	195 »
15 60	Molleton....................	19 50
» 80	Toile forte...................	» 80
1 60	Ruban en fil et agrafes............	» 75
	Façon couture rideaux............	14 »
	Id. draperies................	12 »
	Id. coupe.................	7 »
	Id. pose.................	6 50
	Menus frais..................	1 50
	Total sans l'étoffe........	406 70

Emploi de l'étoffe

Quantité		Quantité m. c.
4	Lès rideaux à 3ᵐ 15..................	12 60
2	Lès fond du lit à 2ᵐ 70...............	5 40
2	Lès draperies à 0ᵐ 85................	1 70
1	Lès châssis tendu à 1ᵐ 60.............	1 60
6	Lès tête à 0ᵐ 20...................	1 20
	Total de l'étoffe.... 	22 50

Prix net du lit en soie

EN

	fr. c.
Damas des Indes	901 70
Satin uni grande largeur	1036 70

p. 100 en plus.
Frais généraux
Bénéfice......
TOTAL.....

ALBUM QUÉTIN

19ᵐᵉ livr., Planche N° 152

PLANCHE DE CHEMINÉE

A draperies, 9 festons et rideaux, étoffe en cretonne, rideaux et draperies doublés satinette bordés d'un galon giselle et frange à 3 boulots pour la draperie, embrasses à volant. Hauteur de coupe 1ᵐ. Planche 130 sur 45.

Détail de la planche en cretonne

Quantité m. c.		fr. c.
»	Bois.......................	4 »
» 50	Molleton...................	» 80
2	Rosaces dorées avec tiges.....	2 »
2 »	Tringle en fer et pitons.......	» 50
30	Annelets en cuivre............	» 50
12 80	Galon giselle.................	3 84
4 50	Frange à 3 boulots...........	8 55
8 50	Satinette en 80 c.............	11 05
2 50	Ruban en fil.................	» 15
»	Façon garniture et pose.......	4 »
»	Id. couture, rideaux.......	2 50
»	Id. draperie...............	9 »
»	Id. coupe.................	5 »
»	Menus frais..................	» 75
8 99	Étoffe cretonne...............	22 47
	Prix net de la planche en cretonne.....	75 11

Emploi de l'étoffe

Quantité		Quantité m. c.
2	Lès dessus de planche à 47 c....	» 94
4	Lès rideaux à 1ᵐ..............	4 »
9	Lès draperies à 0ᵐ 45..........	4 05
	Total de l'étoffe.....	8 99

Emploi du galon

Quantité		Quantité m. c.
1	Planche, le tour..............	2 20
2	Rideaux......................	5 60
2	Embrasses...................	5 »
	Total du galon..............	12 80

p. 100 en plus
- Frais généraux
- Bénéfice......
- TOTAL......

ALBUM QUÉTIN

19ᵐᵉ livr., Planche N° 152

PLANCHE DE CHEMINÉE

A draperies, 9 festons et rideaux, étoffe et passementeries en soie et laine et soie doublées en satinette, crête sur le devant et bas des rideaux, frange en 10 c. à la draperie. Hauteur de coupe 1ᵐ. Planche 130 sur 45.

Détail de la planche en soie

Quantité m. c.		fr. c.
1	Bois.............................	4 »
2	Rosaces dorées avec tiges.........	2 »
2 10	Tringle en fer et pitons...........	» 50
30	Annelets en cuivre................	» 50
7 25	Crête à nœuds....................	16 31
4 50	Frange en 10 c...................	27 »
2	Petites embrasses fantaisie.......	10 »
» 50	Molleton.........................	» 80
3 50	Satinette.........................	6 65
2 50	Ruban en fil......................	» 15
	Façon couture rideaux.............	3 50
	Id. id. draperie.................	11 25
	Id. garniture de la planche......	5 »
	Coupe............................	5 50
	Menus frais......................	1 »
	Total sans l'étoffe...............	94 16

Détail de la planche en laine et soie

Quantité m. c.		fr. c.
1	Bois.............................	4 »
2	Rosaces dorées avec tiges........	2 »
2 10	Tringle en fer et pitons..........	» 50
30	Annelets en cuivre................	» 50
7 25	Crête Louis XIV..................	5 80
4 50	Frange en 10 c...................	13 50
2	Petites embrasses fantaisie.......	6 »
» 50	Molleton.........................	» 80
3 50	Satinette.........................	6 65
2 50	Ruban en fil......................	» 15
	Façon couture rideaux.............	2 50
	Id. draperie.....................	9 »
	Id. garniture de la planche......	5 »
	Coupe............................	5 »
	Menus frais......................	» 75
	Total sans l'étoffe...............	62 15

Emploi de l'étoffe

Quantité		Quantité m. c.
1	Lès dessus de la planche à 0ᵐ 47..	» 47
2	Lès rideaux à 1ᵐ.................	2 »
3	Lès draperies à 0ᵐ 45............	1 35
	Total de l'étoffe................	3 82

Emploi de l'étoffe

Quantité		Quantité m. c.
1	Lès dessus à 0ᵐ 47...............	» 47
2	Lès rideaux à 1ᵐ.................	2 »
3	Lès draperies à 0ᵐ 45............	1 35
	Total de l'étoffe................	3 82

Prix net de la planche

EN

	fr. c.
Damas des Indes..................	178 20
Satin soie uni grande largeur.....	201 12

Prix net de la planche

EN

	fr. c.
Damas laine et soie...............	115 63
Satin laine et soie uni...........	107 99

p. 100 en plus. { Frais généraux
Bénéfice......
Total... }

COURTE-POINTE
Etoffe et passementeries en laine doublée en toile blanche. Longueur 2^m 50
LA MÊME en cretonne avec deux rangs de galon giselle double

Détail en laine sans tête

Quantité m. c.		fr. c.
8 50	Toile blanche..........................	7 65
5 »	Crête Louis XIV.......................	3 »
	Façon couture.........................	4 »
	Coupe et apprêt.......................	1 »
	Menus frais...........................	» 50
	Prix net sans l'étoffe.............	16 15

Détail en cretonne sans tête

Quantité m. c.		fr. c.
9 60	Toile blanche..........................	8 64
10 »	Galon giselle..........................	3 »
	Façon couture.........................	4 »
	Coupe et apprêt.......................	1 »
	Menus frais...........................	» 50
	Prix net sans l'étoffe.............	17 14

Prix net de la jetée

Quantité m. c.	EN	fr. c.
5 »	Damas de laine........................	42 40
5 »	Reps..................................	51 15
5 »	Satin français........................	61 15

Prix net de la jetée

Quantité m. c.	EN	fr. c.
10 »	Cretonne..............................	42 14

Détail de la courte-pointe (avec une tête ajustée)

Quantité m. c.		fr. c.
2	Ronds en fer étamé....................	» 80
10 »	Toile blanche.........................	9 »
7 »	Crête.................................	4 20
1	Gland et cartizane....................	1 70
	Façon couture.........................	7 »
	Coupe et apprêt.......................	2 »
	Total sans l'étoffe..............	24 70

Détail de la courte-pointe (avec une tête ajustée)

Quantité m. c.		fr. c.
2	Ronds en fer étamé....................	» 80
9 90	Toile blanche.........................	8 91
12 »	Galon giselle.........................	3 60
1	Gland et cartizane....................	1 70
	Façon couture.........................	7 »
	Coupe et apprêt.......................	2 »
	Total sans l'étoffe..............	24 01

Prix net de la courte-pointe

Quantité m. c.	EN	fr. c.
6 20	Damas de laine........................	57 25
6 20	Reps..................................	68 40
6 20	Satin français........................	80 50

Prix net de la courte-pointe

Quantité m. c.	EN	fr. c.
11 »	Cretonne..............................	51 51

	Frais généraux	
p. 100 en plus.	Bénéfice......	
	TOTAL....	

COURTE-POINTE

Étoffes et passementeries en laine et soie doublées de toile blanche et en soie.
Doublées de satinette.

Détail en laine et soie sans tête

Quantité m. c.		fr. c.
8 50	Toile blanche....	7 65
5 »	Crête Louis XIV.............	4 »
	Façon couture.............	4 »
	Coupe et apprêt.............	1 »
	Menus frais.............	» 50
	Total sans l'étoffe...........	17 15

Détail en soie sans tête

Quantité m. c.		fr. c.
5 »	Satinette en 140.............	9 50
5 »	Crête à nœuds.............	11 25
	Façon couture.............	4 50
	Coupe et apprêt.............	1 25
	Menus frais.............	» 75
	Total sans l'étoffe...........	27 25

Prix net de la jetée

Quantité m. c.	EN	fr. c.
5 »	Damas laine et soie.............	87 15
5 »	Satin laine et soie uni.........	77 15

Prix net de la jetée

Quantité m. c.	EN	fr. c.
5 »	Damas des Indes.............	137 25
5 »	Satin soie uni.............	167 25

Détail de la courte-pointe avec une tête ajustée

Quantité m. c.		fr. c.
2	Ronds en fer étamé.............	» 80
10 »	Toile blanche.............	9 »
7 »	Crête Louis XIV.............	5 60
2	Glands et cartizane.............	2 25
	Façon couture.............	7 »
	Coupe et apprêt.............	2 »
	Total de la courte-pointe sans l'étoffe..	26 65

Détail de la courte-pointe avec une tête ajustée

Quantité m. c.		fr. c.
2	Ronds en fer étamé.............	» 80
6 30	Satinette.............	11 97
7 »	Crête à nœuds.............	15 75
2	Glands et cartizane.............	3 75
	Façon couture.............	7 75
	Coupe et apprêt.............	2 50
	Total de la courte-pointe sans l'étoffe..	42 52

Prix net de la courte-pointe

Quantité m. c.	EN	fr. c.
6 20	Damas laine et soie.............	113 45
6 20	Satin laine et soie uni.............	101 05

Prix net de la courte-pointe

Quantité m. c.	EN	fr. c.
6 20	Damas des Indes.............	178 92
6 20	Satin soie uni.............	216 12

p. 100 en plus. { Frais généraux
Bénéfice......
Total....

QUANTITÉ D'ÉTOFFES POUR HOUSSES
En 80 c. de large.

SANS VOLANT Quantité m. c.	DÉSIGNATION DES PIÈCES	AVEC VOLANT Quantité m. c.	GALON A BORDER Quantité m. c.
5 »	Fauteuil Voltaire.	6 20	7 50
3 70	Fauteuil de salon.	5 10	6 50
3 »	Chaise de salon.	3 40	5 60
2 75	Chaise légère.	3 15	5 20
» 70	Id. id. le fond seulement.	2 70	5 20
2 60	Chaise bébé.	4 »	6 20
4 90	Fauteuil bébé.	6 75	8 50
2 80	Chaise anglaise.	4 10	6 50
4 70	Fauteuil anglais.	6 25	8 30
9 10	Canapé 3 places.	11 50	14 »
7 10	Canapé 2 places.	8 50	12 50
2 »	Pouf de 65 c. de diamètre.	2 80	8 »

PRIX DES MARCHANDISES

ÉTOFFES

	fr. c.
Damas des Indes	22 »
Id. laine et soie	14 »
Satin laine et soie uni	12 »
Damas de Lyon	18 »
Id. laine	5 25
Reps	7 »
Velours	12 »
Satin français	9 »
Satin soie uni en 140	28 »
Drap	11 »
Cretonne	2 50
Peau ou maroquin	11 »
Moleskine	4 »

TOILES & CRIN

	fr. c.
Toile blanche à épaisseur	» 65
Id. id. à capitonner	» 90
Id. forte à gobelet	1 »
Id. forte	1 25
Sangle	» 12
Percaline grise	» 50
Crin cardé	5 75
Toile d'embourrure en 140	» 85
Clous dorés, le mille	9 »
Élastiques 12 tours, la pièce	» 25
Id. 11 tours, id.	» 25
Id. 10 tours, id.	» 20
Bourrelets de porte	» 25

DOUBLURES

	fr. c.
Percaline glacée en 140	1 65
Id. id. en 80 c.	1 »
Molleton en 140	1 60
Satinette en 140	1 90
Id. en 80 c.	1 30
Marceline en 140	12 50
Mousseline unie	2 »

FAÇONS SUPPLÉMENTAIRES

	fr. c.
Peau pour le tendu, pour une	» 50
Peau pour le capiton, pour une	1 »
Peau avec nervure, pour une	» 75
Bois doré, le fauteuil	1 50
Id. la chaise	1 »
Id. le canapé	3 50

PRIX DES MARCHANDISES

PASSEMENTERIES

	fr. c.
Frange en 18 c. en laine	3 25
Id. id. en laine et soie	7 »
Id. id. en soie	12 »
Frange en 12 c. en laine	1 40
Id. id. en laine et soie	3 25
Id. id. en soie	6 50
Ganse pour oreillers en laine	» 30
Id. id en laine et soie	» 40
Id. id. en soie	» 50
Macaron pour oreillers en laine	» 40
Id. id. en laine et soie	» 50
Id. id. en soie	» 75
Jeu de glands en laine	4 50
Id. en laine et soie	7 »
Id. en soie	12 »
Gros câblé en laine	» 90
Id. en laine et soie	1 25
Id. en soie	2 90

Franges à boulots

A 1 boulot	1 10
A 2 boulots	1 30
A 3 boulots	1 90
Boutons à capiton le 100	2 50
Cordon de tirage en fil	» 07
Id. en soie	» 70

	fr. c.
Frange en 25 c. en laine	4 »
Id. id. en laine et soie	10 »
Id. id. en soie	15 »
Crête Louis XIV en laine	» 60
Id. id. en laine et soie	» 80
Id. à nœuds en soie	2 25
Embrasses ordinaires en laine	5 »
Id. id. en laine et soie	7 50
Id. id. en soie	14 »
Ganse pour rideaux en soie	» 60
Id. id. en laine et soie	» 90
Id. id. en soie	1 25
Lézarde uni en soie	» 32
Id. à s	» 90
Id. biais dents de rat	1 50
Galon giselle	» 30
Ruban en soie	» 10
Id. en fil	» 05

FIN

TABLE DES MATIÈRES

BOIS APPARENT

Chaise Louis XV à moulures, dossier garni	3
Fauteuil Louis XV à moulures, dossier garni	4
Canapé ottomane Louis XV, trois devantures	5
Petite ottomane Louis XV, à une devanture de 1m50	6
Canapé Louis XV trois mouvements	7
Chaise à panneau Louis XV	8
Chaise-Médaillon Louis XV	9
Fauteuil-Médaillon Louis XV	10
Canapé trois médaillons Louis XV de 1m80	11
Canapé à hottes et un médaillon	12
Fauteuil de bureau à rampe garnie	13
Fauteuil de bureau à consoles	14
Chaise de salle à manger Louis XIII	15
Chaise de salle à manger genre Renaissance	16
Chaise Louis XVI, dossier garni	17
Fauteuil Louis XVI	18
Canapé Louis XVI de 1m60	19
Fauteuil Voltaire Louis XV	20
Fauteuil confortable Louis XV	21
Canapé Louis XV, cabriolet de 1m60	22
Fauteuil Louis XV cabriolet	23
Chaise Louis XV cabriolet	24
Divan à accotoirs, trois oreillers	25
Chaise Louis XIV	26
Fauteuil Louis XIV	27
Canapé Louis XIV	28
Chaise fumeuse avec franges	29
Chaise fumeuse à ceinture	30
Chaise chauffeuse, dossier garni	31
Prie-Dieu, rampe garnie	32
Chaise légère, divers styles	33
Chaise légère, genre escargot	34
Tabouret de piano	35
Puff, bois apparent de 0m65 de diamètre	36

BOIS RECOUVERT

Fauteuil puff	37
Chaise puff à mognon	38
Canapé puff de 1m60	39
Chaise polonaise à crosses	40
Fauteuil polonais	41
Canapé polonais de 1m60	42
Chaise longue puff	43
Chaise anglaise	44
Fauteuil anglais	45
Canapé anglais	46
Chaise Marie-Antoinette à crosses	47
Fauteuil Marie-Antoinette	48
Canapé Marie-Antoinette	49
Lit Louis XV garni	50
Chaise chauffeuse à rouleau	51
Puff de 0m65 de diamètre	52
Fauteuil Pompadour	53
Chaise Pompadour à genoux	54
Chaise longue, deux têtes, genre puff	55
Chaise longue anglaise à rouleau	56
Chaise anglaise à rouleau	57
Fauteuil anglais à rouleau	58
Canapé anglais à rouleau	59
Chaise bébé, petit capiton et bande	60

TENTURES CROISÉES, UNI

Fenêtre à bâton, en laine	61
Fenêtre à bâton, en laine et soie	62
Fenêtre à bâton cannelé, en soie	63
Fenêtre à bâton, en cretonne	64
Fenêtre à galerie droite, en laine	65
Fenêtre à galerie élévation, en laine et soie	66
Fenêtre à galerie élévation, fronton sculpté, en soie	67

Fenêtre à galerie élévation, cretonne et bouillon	68
Fenêtre tête flamande, en laine	69
Fenêtre tête flamande, en soie et laine et soie	70

TENTURES LITS, UNI

Lit de milieu élévation, en laine et laine et soie	71
Lit de milieu châssis Louis XVI, en soie	72
Lit de milieu tête flamande, en soie et laine et soie	73
Lit de milieu tête flamande, en laine et en cretonne	74
Lit de coin, en laine et en cretonne	75
Lit de coin, en soie et en laine et soie	76

TENTURES CROISÉES, DRAPERIE

Fenêtre à draperies galerie apparente, en laine et soie	77
Fenêtre à draperies galerie apparente, en soie	78
Fenêtre à draperies galerie apparente, en cretonne	79
Fenêtre à draperies tête flamande, en laine et soie	80
Fenêtre à draperies tête flamande, en soie	81
Fenêtre à draperies tête flamande, en cretonne	82

TENTURES LITS, DRAPERIE

Lit tête flamande, en laine et soie	83
Lit tête flamande, en cretonne	84
Lit tête flamande, en soie	85
Lit de coin tête flamande, 2 draperies en laine et soie	86
Lit de coin tête flamande, 2 draperies en soie	87
Lit de coin tête flamande, 2 draperies en cretonne	88
Lit de pieds draperies, châssis apparent, en cretonne	89
Lit de pieds draperies, châssis apparent, en laine et soie	90
Lit de pieds draperies, châssis apparent, en soie	91
Lit de pieds, 4 draperies, tête flamande, en cretonne	92
Lit de pieds, 4 draperies, tête flamande, en laine et soie	93
Lit de pieds, 4 draperies, tête flamande, en soie	94
Planche de cheminée à draperie, en cretonne	95
Planche de cheminée à draperie, en soie et laine et soie	96
Courte-pointe, en laine et en cretonne	97
Courte-pointe, en soie et laine et soie	98
Housses	99
Prix des étoffes et doublures, des toiles et cuirs, façon supplémentaire	100
Prix des passementeries	101

FIN DE LA TABLE

Paris. — Typ. Veuve Edouard Vert, rue Notre-Dame-de-Nazareth, 29.

www.ingramcontent.com/pod-product-compliance
Lightning Source LLC
Chambersburg PA
CBHW071406220526
45469CB00004B/1178